KB066063

에드워드 호퍼의 시선

에드워드 호퍼의 시선

이연식 지음

은행나무

호퍼에 대해서는 적잖은 글이 나와 있는 터라 새로이 글을 얹으려면 나름의 이유가 필요할 것이다. 호퍼의 그림에는 당연하게도 호퍼라는 예술가가 세상을 바라보는 시선이 담겨 있다. 그 시선에 대해 하고 싶은 이야기가 있었다. 붓을 든 화가의 시선. 프랑스 시인 폴 발레리의 말을 빌리자면, 연필을 들고 세상을 바라보면 세상이 완전히 다르게 보인다. 발레리는 화가가 구사하는 수단을 뭉뚱그려서 연필이라고 썼지만, 여기서 더 나아가면 연필과 붓이 가는 방향은 또 다르다.

호퍼의 그림을 볼 때마다 나는 그 기술적인 미흡함이 마음에 걸렸다. 어쩌면 저렇게 붓질이 투박한 화가의 그림이 유명한 거지? 아니, 어떻게 보면 못 그린 그림인데 마음을 사로잡는 기지?

호퍼의 그림을 볼 때면 낯선 어른 앞에 선 아이 같은 마음이 된다. 호퍼는 냉엄한 어른의 시선을 보여준다. 그런데 이 어른은 한편으로 용의주도하다. 그는 그림에 설명하기 어려운 감정을 날실과 씨실처럼 엮어 넣는다.

'그림에 감정을 담는다'라는 말은 단순하지만 어렵다. 과연 그림에 감정을 담을 수 있을까? 감정과 그림, 그리고 그것을 보는 관객 사이에는 무슨 일이 벌어지는 걸까? 호퍼의 그림은 이야기를 암시하고 감정을 환기한다. 그것을 가능하게 만든 그의 붓질에 대해, 화가로서 호퍼가 구사한 기법에 대해 이야기하고 싶었다.

그렇기에 나는 호퍼의 그림들을 몇몇 어휘로 나눠 펼쳐 보이려 한다. 여러 색의 색실로 짜인 직물을 풀어헤치는 것처럼. 이 어휘들은 그림이 담아 옮기는 감정을, 화가가 대상을 바라보는 시선과 화면을 구성하는 책략을 헤집어 보기 위한 수단이다. 그렇게 풀어헤친 실들을 다시 엮어 만든 직물에서 독자와 관객이 새로운 광채를 찾아낼 수 있기를 감히 바란다.

일러두기

각 장 서두의 인용구는 에드워드 호퍼가 남긴 말을 인용한 것입니다.

차례

들어가며 4

도시

If you could say it in words, there would be no reason to paint.

말로 표현할 수 있다면, 그것을 그림으로 그릴 이유가 없다.

경이로운 도시의 이면

도시는 경이롭다. 도쿄 시부야의 스크램블 교차로에 서서 주위를 쳐다보면 그런 생각이 절로 든다. 과연 이 도시를 한 사람 혹은 몇몇 사람이 의도와 목적과 지향을 갖고 만들었을까? 짐작도 할 수 없는 원리 속에서 저마다 그저 흘러 다니는 건 아닐까?

도시는 우리를 압도하고 유혹하고 속삭인다. 수많은 이해관계가 얽힌 도시 재건축 현장에서 유리와 철로 이루어진 건물이 하루가 다르게 솟아오르는 모습은 아찔하다.

과거 고딕 성당이 주었던 경이로움이 이랬겠구나. 하늘을 향해 치솟았다는 바벨탑에 관한 전설도 실은 이스라엘 사람들이 포로로 잡혀갔던 바빌로니아의 수도 바빌론의 모습에서 나온 것이었다. 이후 성경에는 '바빌론의 창녀'라는 표현이 발작처럼

등장하는데, 이는 바빌로니아의 화려한 도시 문화에 대한 적대감에서 나온 말이다.

호퍼는 도시를 그린 화가로 알려져 있다. 고층건물을 곧잘 그렸을 것 같지만, 막상 호퍼의 그림에서 도시의 위용이라고는 찾아보기가 어렵다. 호퍼는 '수직선'을 좋아하지 않았다. 호퍼가 그린 도시는 지평선을 따라 펼쳐진다. 아니, 그렇다기보다는 철로나 도로를 따라 '흘러간다'. 닻이 없어 표류하듯 하염없이 흘러가는 배처럼.

호퍼가 '도시'라는 제목을 붙인 1927년의 그림은 이후 호퍼의 작품들과는 분위기가 사뭇 다르다. 한때 동경하는 마음으로 머물렀던 파리에 대한 기억이 잔상처럼 남아 있는 탓이다. 그림 속 건물의 지붕과 창문은 오늘날 파리의 기틀을 마련한 조르주 외젠 오스만의 건축 양식을 연상시킨다. 그런데 앞쪽은 세련되고 화려한 건물의 뒤쪽은 그렇지 않다. 아래서 올려다보았다면 위엄 있고 당당했겠지만, 호퍼는 굳이 옆 건물에서 이를 내려다보며 밋밋한 뒤편을 훤히 드러낸다.

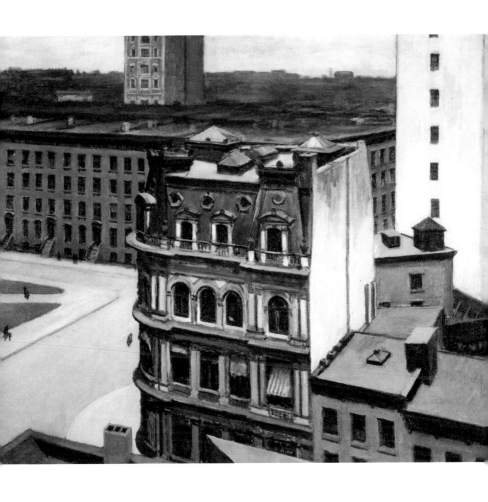

〈도시The City〉(1927)

차갑고 무기력한 아침

예술가들은 저마다 자기가 보는 대로 도시를 그린다. 그런 그림들은 결코 도시 자체를 보여주지 않는다. 예술가의 시선을 보여줄 뿐이다.

〈도시의 아침〉에서 호퍼는 호텔 방 한복판에 서서 창밖을 바라보는 여성을 그렸다. 정황은 분명하지 않지만 구체적이다. 여성은 욕실에서 막 나왔고, 침대에 놓인 베개는 구겨져 있다. 누군가와 함께 있었던 것이다. 상대는 욕실에 들어가 있을까? 여성의 표정과 분위기로 짐작건대, 그림 속 상대는 먼저 떠나버렸을 것이다. 여성이 욕실에 있는 동안, 한마디 말도 없이.

여성은 창밖을 내다보지만 풍경은 눈에 하나도 들어오지 않는다. 창문 너머로 보이는 또 나른 건물의 창이 이쪽 방을 들여

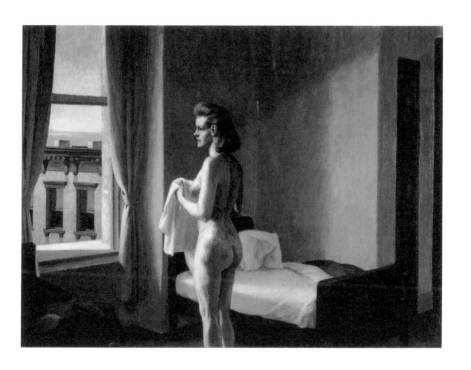

〈도시의 아침Morning in a City〉(1944)

다보듯 입을 벌리고 있다. 새로이 열렸지만 막막한 아침. 의지할 공간은 이 알량한 방 한 칸뿐이지만 빌린 공간일 테니 곧 밖으로 내몰려야 한다.

〈오전 11시〉의 주저앉은 여성은 도시와 맞설 준비가 되어 있지 않다. 이른 아침에 도시를 휩쓸고 지나가는 파도가 잦아들고 일터로 나온 시민들은 시계를 힐끗거리며 숨을 고를 시각이지만, 그림 속의 여성은 무기력한 자세로 도시를 그저 내려다본다.

뭘 할 수 있을까? 다시 어둠을 기다릴밖에. 도시의 호흡이 잦아들기를 기다릴밖에.

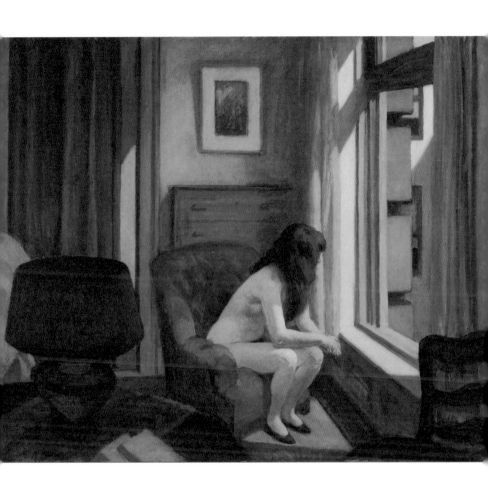

〈오전 11시Eleven A.M.〉(1926)

산책자와 도시

오피스타운으로 출근하려면 누구나 인간들의 거대한 파도를 헤쳐야 한다. 미국 드라마나 영화에서 직장인들은 거리의 가판대에서 샌드위치를 집어 들고 커피를 챙겨 고층건물로 바삐 들어간다. 창문으로 도시를 내다보던 여성들이 마음을 다잡고 일터로 나왔다면 〈뉴욕의 사무실〉 속 여성과 같은 모습일지도 모른다.

호퍼는 사무실과 아무런 인연이 없는 사람처럼 사무실을 응시하며 이 그림을 그렸다. 그의 시선은 자신이 파리의 대로와 공원과 '파사주passage'를 돌아다니며 도시의 구경거리를 탐닉하던 산책자, '플라뇌르Flâneur'였음을 상기시킨다.

마침. 그렇다, 마침 사무실에서 일하던 여성이 창기로 나왔

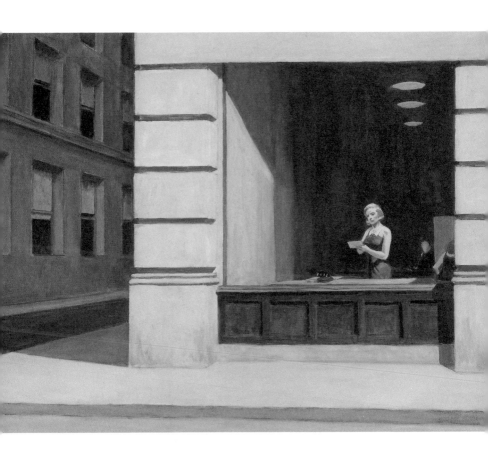

⟨뉴욕의 사무실 New York Office⟩ (1962)

다. 사무실은 햇빛을 받고 있지만 안쪽에는 불이 켜져 있다.

여성이 창가로 나온 건 편지 때문이다.

요하네스 페르메이르Johannes Jan Vermeer, 1632~1675를 비롯한 네덜란드 화가들은 여성이 다른 누군가에게서 편지를 받는 모습을 수없이 그렸는데, 그런 그림들에서 편지는 상서롭지 않은 애정사를 암시하는 장치다.

그렇다면 호퍼의 그림 속 여성은 어떨까?

언뜻 업무상의 전언으로 볼 수도 있지만, 결코 그렇지 않다는 걸 호퍼는 공들여 강조한다. 어깨가 드러나는 옷은 근무복보다는 파티드레스에 가깝다. 여성의 외모와 분위기는 당대의 스타 매릴린 먼로 같은 영화배우를 연상시킨다. 그리 보면 사무실이 비쳐 보이는 유리는 영화관의 스크린 같다.

영화관 의자에 앉아 스크린에서 벌어지는 일을 바라보듯 화가는, 관객은 이 여성을 쳐다본다. 보는 이와 보이는 이 사이에는 접점이 없다.

아무래도 좋다.

도시는 임의적이고, 우리는 도시를 탐한다.

세련된 카페에 앉아 유리창 너머 행인을 바라본다.

통유리로 된 헬스클럽의 런닝머신 위에서 도시를 내려다본다.

그런 사람들을 거리를 지나는 도시의 산책자들이 들여다본다.

꽃집의 꽃을 보듯. 정육점의 고기를 보듯. 바빌론의 창녀라도
보듯.

고독

It's probably a reflection of my own, if I may say, loneliness.
I don't know. It could be the whole human condition.

어쩌면 그건 내 마음의 반영이고, 외로움이라고
부를 수도 있겠다. 모르겠다.
아마 인간으로서는 어쩔 수 없는 숙명일 수도 있다.

어디에도 속하지 못한

　고독은 원인일까, 결과일까?

　산뜻한 집 한 채가 숲 가장자리에 서 있다. 외딴집이다. 뒤편의 어두운 숲으로 끌려 들어갈 것만 같다.

　이 집은 그림 속 '나'의 집인가? 아무래도 그렇지 않은 것 같다. 지평선 너머를 향해 뻗은 길이 나를 보랏빛 기운이 감도는 하늘로 끌어당긴다. 나는 길 위에 서 있고, 길을 따라가야만 한다. 이 집은 바라볼 순 있지만 머물 순 없는 장소다.

　그림 속 나는 아마도 차를 타고 있을 것이다. 차를 타고 지나는 길에 본 이 집은 나의 입장에선 아무래도 좋을 남의 집일 뿐이다. 나는 도시로 가서 숙소를 잡을 수도 있다. 그러나 이 집 앞에서 나는 낯선 존재가 된다. 집은 어떤 계기이자 자그마한 지

표일 뿐이다. 하지만 그 지표는 오로지 내가 고독하다는 걸, 이 세상에 속하지 않는다는 걸 확인시키기 위해서만 존재하는 것 같다.

여기는 내가 있을 곳이 아니다. 곧 해가 지고 어둠이 몰려들 것이다. 달리 무슨 길이 있겠는가? 집으로 돌아가야 한다. 그런데 집으로 돌아가야 한다는 사실이 갑자기 기이하게 느껴진다. 정녕 돌아가는 수밖에 없을까? 내가 집이라고 여기는 곳은 정말 나의 집인가? 어딘가 다른 곳으로 갈 수도 있지 않을까? 왠지 내가 있을 곳은 이 세상 바깥, 저 어디인 것 같다. 나는 이 세상에 속한 자가 아니다.

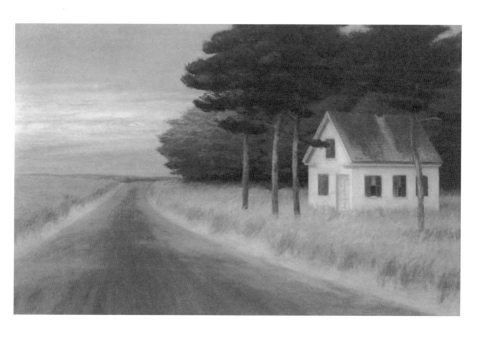

〈고독Solitude〉(1944)

그녀는 구두에서 내렸다

여성이 알몸으로 서 있다. 침대 곁이다.

창밖으로는 외딴곳의 풍경이 보인다. 햇빛을 받는 어두운 산줄기가 보인다. 그녀는 떠나온 것일까? 쫓겨난 것일까? 그녀의 동반자는 먼저 떠난 듯하다. 이런 오지에서 먼저 떠났다는 것은 파국의 신호일 수 있다. 상대는 아마 오는 길에 타고 온 차를 타고 떠나버렸을 테니, 여성에게는 돌아갈 방법도 남아 있지 않을 것이다.

여성의 알몸은 때로는 박탈과 결여를 의미한다. 특히 중세의 회화나 조각에서 알몸은 누추하다. 인간은 신의 낙원에서 더할 나위 없이 완전한 모습이었지만, 선악과를 먹고 분별을 갖게 되면서 육체는 부끄러운 것이 되었다.

소설에서는 관능적인 묘사랍시고 '그녀는 태어날 때 그대로의 모습이 되었다' 같은 표현이 곧잘 나온다. 인물이 옷을 벗어버림으로써 정신적인 무장 또한 해제하고 의식적인 사고를 포기했다고 보고, 의식적인 사고 이전의 상태로 돌아갔음을 강조하는 것이다.

이 그림 속 여성은 고목 같다. 물론 여성의 육체는 그녀가 피와 살로 된 존재라는 걸 알려주지만, 허벅지는 나무토막처럼 생기가 없다. 호퍼는 유독 허벅지를 못 그린다. 이 그림에서는 호퍼 탓만은 아닐 수도 있다. 호퍼는 여성을 그릴 때 아내 조지핀을 모델로 삼았는데, 이때 조지핀은 78세였다. 호퍼는 여든 목전이었다. 그림 속에 구체적이고 다양한 정황과 암시를 담아 재미를 주었던 호퍼는 말년으로 갈수록 구체적인 것들을 오히려 화면 밖으로 치워버렸다. 말년의 그림에는 일반적이고 보편적인 대상이 주로 등장한다. 그래서 여성을 둘러싸고 펼쳐보는 상상은 기댈 데가 없어 흘러가버린다.

여성은 방 안에 들어 있다. 모든 걸 드러내고 있지만 실내에 갇혀 있다. 여성은 햇빛 속에 '드러나' 있으면서도 햇빛과 그림자가 만든 윤곽 속에 '들어' 있다.

방은 외부로부터 여성을 보호하는 공간이다. 하지만 누구도

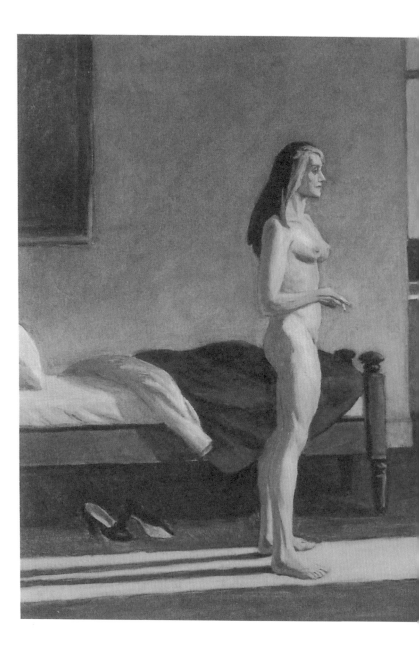

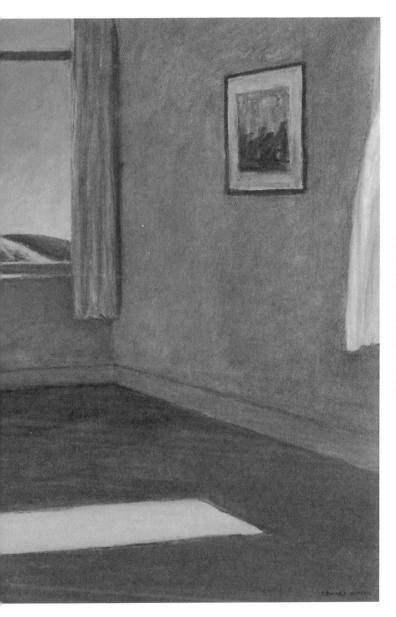

〈햇빛 속의 여인A Woman in the Sun〉 (1961)

방을 나서지 않고는 살아갈 수 없다. 그렇기에 방은 갇히는 공간이다. 오갈 데 없는 이에게 방은 감옥이다.

　그림에서 여성의 옷은 보이지 않는다. 그런 와중에도 신발 두 짝은 보인다. 신발은 결여를 더욱 두드러지게 한다. 여성의 옷도 없고, 동반자의 옷이나 신발도 없다. 아마, 나머지도 없을 것이다.

　호퍼는 그림에 여성이 벗어놓은 구두를 곧잘 그려 넣었다. 이 그림에서 구두는 그녀가 걸쳤던 모든 것을 가리킨다. 구두는 배다. 홍수를 맞은 인류가 생존을 위해 매달렸던 노아의 방주다.

　여성은 침대에서 내려왔다. 그리고 구두에서도 내려왔다.

　그녀는 배에서 내렸다.

부름의 순간

그림 제목은 '4차선 도로'인데 차는 보이지 않는다. 호퍼는 자동차를 좀처럼 그리지 않았다. 이 그림에서는 길과 풀과 숲, 모두가 수평으로 달려간다.

건너편 숲은 상서롭지 않다. 당장이라도 이쪽을 향해 불길한 힘을 뿜어낼 것만 같다. 하지만 숲은 도로로 차단되어 있다. 도로에 가로놓인 힘이 숲의 어둠을 막는다. 그런데 도로는 방벽이 아니다. 수평으로 내달릴 존재들의 환상적인 궤적이 숲의 군단을 저지하는 것이다.

주유소 건물 앞에는 나이 든 남성이 앉아 있다. 나이로 짐작건대 종업원이 아니라 주인일 것이다. 그는 기다린다. 지나가는 자동차가 그를 부를 것이다.

역이나 휴게소, 누군가가 들르기를 기다리며 일하는 사람들의 리듬은 어떤 걸까. 이들은 부름을 바란다. 부름을 기다린다. 부름이 없다면 살아갈 수 없다. 하지만 부름과 부름 사이의 간격은 가늠할 수 없다. 부름과 부름 사이는 기약 없는 무료함으로 채워야 한다.

남성은 파수꾼처럼 앉아 앞을 바라본다. 앞, 그렇다면 미래를 보고 있는 것일까? 글쎄, 과거를 되돌아볼 수도 있지 않을까? 그는 내다보고 있을까, 돌이켜 보고 있을까?

등 뒤 창문으로 여자가 고개를 내민다. 부인이 아닐까 짐작하게 된다. 이른 나이에 가진 딸일 수도 있겠지만, 어쩐지 부인이어야만 할 것 같다. 부인이 지금 그를 부른다. 남성은 깊이 잠겨 있던 그곳에서 뒷덜미를 잡혀 끌어올려진다. 그곳은 과거일까 미래일까… 적어도 현재는 아니다.

그는 줄곧 도로를 바라보며 상념에 잠겨 있었을 것이다. 하지만 그 시간은 지금 끝을 향한다. 욕조를 가득 채운 물이 갑작스럽게 열린 배수구를 따라 꼬르륵 소리를 내며 빙빙 돌아 빠져나가듯, 부인의 목소리는 긴 상념의 시간에 뭉툭한 마침표를 찍는다.

돌아볼 것인가, 말 것인가. 앉은 그대로 무심하게 대답힐 것인가. 여성의 표정은 숲과 마찬가지로 상서롭지 않다.

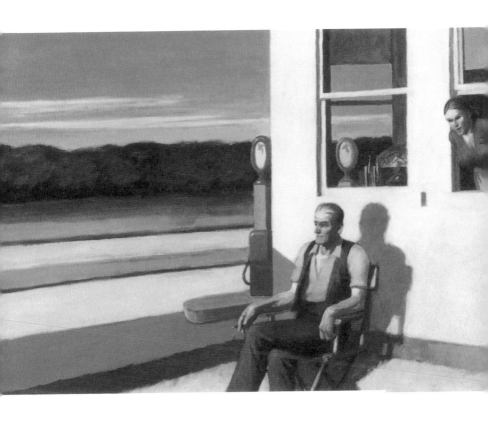

〈4차선 도로Four Lane Road〉(1956)

누구나 그런 순간을 맞이할 수 있다. 어찌해볼 수 없는 감정을, 불현듯 찾아오는 심판의 순간을. 부름도 마찬가지다. 그것은 일종의 숙명이다. 아무리 갑작스럽고 당혹스러워도 숙명은 받아들여야 한다. 수태고지를 받은 마리아처럼, 예수의 부름을 받은 베드로처럼 받아들여야 한다.

놀이터에서 놀다가 넘어진 아이는 운다. 어른들이 일으켜주지 않는다는 걸 마침내 받아들일 수 있을 때까지 운다. 아이가 우는 모습은, 아이가 우는 울음은 가슴 아프다. 그 작은 가슴으로 숙명을 받아들이려 애쓰는 모습이기 때문이다.

부름이 있었으니 응해야 한다. 아니, 꼭 대답해야 할까? 잠시라도 미룰 순 없을까? 하지만 그에는 마땅한 대가가 뒤따를 것이다. 그래서인지 호퍼의 그림에 묘사된 남성들의 표정은 대개 착잡하다.

여성들도 표정이 좋지 않기는 마찬가지지만, 여성들의 착잡함과는 달리 남성들은 낭패스럽거나 절박한 표정이다. '나는 여기서 무얼 하는 걸까.' 피할 수 없는 인생의 청구서가 날아오고, 몹시 부당하다고 생각하지만 저항할 순 없어 받아들일 용기를 쥐어짜는 것 같다.

그들은 다른 곳을 꿈꾼다. 미래, 과거, 그러니까 현재가 아닌

곳을.

대답하기 싫다. 하지만 대답해야 한다. 주유소 건물 앞에 앉은 이 남자는 그 사이의 순간에 있다. 이윽고 그는 대답할 것이다. 그러나 이 순간은 아니다.

부름에 대답하지 않는 순간, 유예된 찰나의 시간. 우리가 자유라고 믿는 것은 찰나에 생겨난 착시일 뿐일지도 모른다.

그는 '대답하기 싫다'와 '하지만 대답해야 한다', 그 감정과 의무 사이에 있다. '사이'에 끼어 있는 순간에 상념은 어딘가로 날아간다. 아니, 달려간다. 4차선 도로를 따라서.

여행

To me the most important thing is the sense of going on.
You know how beautiful things are when you're traveling.

내게는 계속 이어간다는 감각이 가장 중요하다.
알다시피 여행한다는 건 무척이나 아름다운 일이다.

이방인과 낯선 방

《수호전水滸傳》에서 호걸 무송武松은 말썽에 휘말려 죄인이 되어 귀양을 가게 된다. 머리에 칼을 쓰고 관헌들과 함께 길을 가다가 어느 주막에서 만두와 술을 먹게 되었다. 그런데 무송이 만두를 쪼개 속을 보니까 고기가 이상했다. 소고기도 아닌 것이, 돼지고기도 아닌 것이, 양고기도 아닌 것이… 이리저리 살펴보니 이건 아무래도 인육人肉이었다. '아하, 이 자들은 과객들을 죽여 고기로 내놓는구나.'

《수호전》을 비롯해 여행객을 해코지하는 이야기는 세계 각지에서 수없이 전해 내려오고 지금도 오지 여행에는 위험이 도사린다. 그럼에도 많은 이들이 여행을 해왔다. 억누를 수 없는 호기심 때문에, 견문을 넓히려 낯선 곳으로 떠났다. 어떤 이들은

자신의 욕망과 상관없이 주어진 과업을 수행하기 위해 여행을 떠나기도 했다.

호텔 방에 앉아 있는 이 여성 또한 과업에 떠밀려 떠나온 사람처럼 보인다. 여성이 내려다보는 종이가 여기 있어야 할 이유는 아닐까? 느긋하게 책을 읽는 사람의 모습은 아니다. 옷을 갈아입다 말고, 그러니까 자신을 조이던 겉옷만 벗고는 씻지도 않은 채 종이를 내려다보고 있다. 여성의 표정에는 그늘이 드리워져 있고, 마음에 밟히는 문서로 보이니 좋은 소식은 아닐 것이다. 유언장이거나 관공서에서 온 통보일지도 모를 노릇이다. 어쩌면 다음 날 타야 할 기차 시간표일지도 모른다. 여행을 가려면 비행기든 기차든 배든 표를 구입하고 숙소를 예약해야 한다. 숙소는 사적인 공간이다. 하지만 집과는 다르다. 호텔 방에 앉아 있는 여성을 그린 이 그림은, 여행자의 사적인 순간을 응시하는 호퍼의 시선은 숙소가 언제든 타인에게 내보일 수 있는 공간임을 암시하는 듯하다. '나는 당신의 방을 볼 수 있다. 왜냐면 당신은 자신의 공간에서 떠나왔기 때문에.' 여행은 특권이지만 여행자는 불리한 위치에 놓인다. 오로지 이방인이라는 이유로.

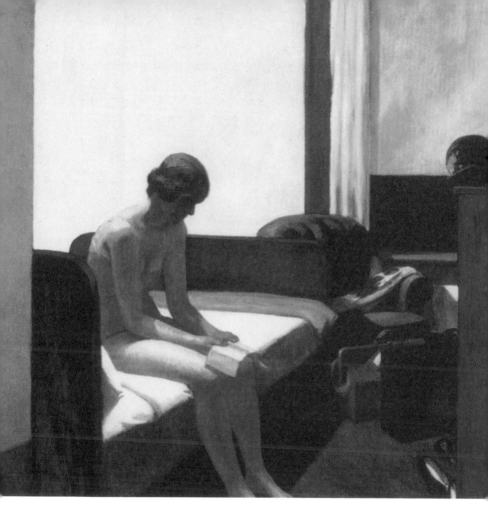

〈호텔 방Hotel Room〉(1931)

창밖을 외면하는 여행자들

여행의 역사는 길지만 여행을 하면서 책을 읽은 역사는 짧다. 안락한 교통수단은 비교적 최근에야 마련되었기 때문이다. 말 안장에 엉덩이를 얹은 채로, 혹은 가마꾼들이 어깨에 메고 뛰는 가마 안에서 책을 읽을 수는 없었을 터이다. 마차도 오늘날 기차의 안락함에 비할 바는 아니었다. 기차가 등장한 뒤로는 여행이 전에 없이 편하고 즐거워졌고, 여행자는 자리에 앉아 책을 꺼내 들었다.

그림 속 여성도 열차 안에서 혼자 책을 읽는다. 모자 때문에 표정은 보이지 않는다. 차창 밖으로는 석양이 지고 숲과 다리가 반대 방향으로 달려간다. 여행을 떠나는 것인지 아니면 돌아오는 것인지도 알 수 없다. 내려다보는 종이는 책이라기보다는 팸

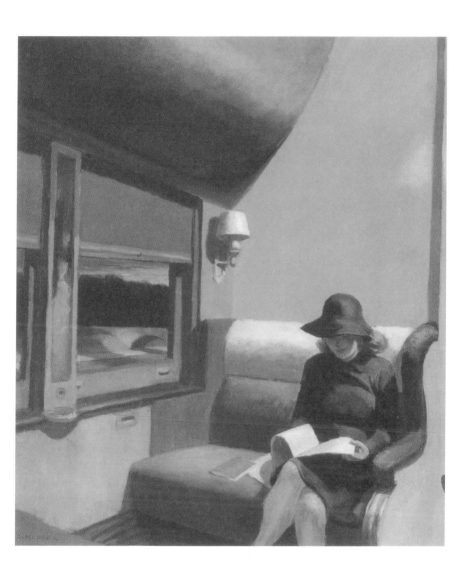

〈제193호 차량, C칸Compartment C, Car 193〉(1938)

플릿처럼 얇다. 여성의 옆자리에 널브러진 것들도 여행 동안 읽을 책보다는 얄팍한 소책자 같다. 여성은 자신이 여행을 떠나도록 한 어떤 일을 살펴보고 있는 게 아닐까. 여성은 차창 밖의 풍경에 시선을 주지 않는다. 여행의 설렘을 만끽할 수도, 독서의 즐거움을 누릴 수도 없다. 과업에 떠밀려 여행하는 자에게는 그럴 여유가 없다.

어쩌면 여성은 여행에서 돌아오는 길이 아닐까? 낮에 일을 처리하고 돌아오니 벌써 날이 저물고 있다. 모자에 가려진 얼굴에는 착잡한 표정과 피로가 묻어날 것이다. 차창 밖을 달려가는 석양이 안중에 없다.

또 다른 해석도 가능하다. 여성은 오늘 낮에 어떤 연락을 받았고 급히 채비해서 기차를 탔다. 석양을 끼고 달리는 기차에 황급히 몸을 싣고는 어둠이 내린 타지에 내릴 것이고, 급하게 예약한 호텔에서 쉬지도 못하고 일을 처리하다가 새날을 맞이할 것이다. 〈호텔 방〉에 앉아 있는 여성처럼.

여행, 혹은 실려 가는 감각

처음 유럽에 철도가 놓이고 사람들이 기차를 타면서 느낀 속도감은 대단했다. 과거에 다른 지역으로 여행하는 일은 번거롭고 고통스럽고 위험하기까지 했지만, 19세기 중반부터 철도가 건설되고 증기 기관차가 운행되면서 여행의 개념이 뒤바뀌었다.

그렇게 속도의 시대가 열렸다. 예술가들은 사람들이 느끼는 속도감을 표현하기 위해 나름대로 궁리했다. 영국의 화가 윌리엄 터너Joseph Mallord William Turner, 1775~1851가 그린 〈비, 증기, 속도〉(1844)에서는 쏟아지는 비가 만들어내는 안개를 뚫고 연기를 뿜어내며 달리는 시커먼 기차가 마치 미증유의 괴물처럼 묘사된다. 무섭게 질주하는 새로운 시대는 느릿하고 조용하던

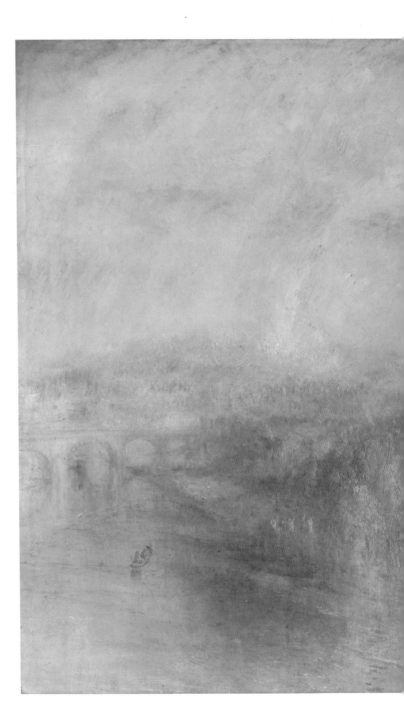

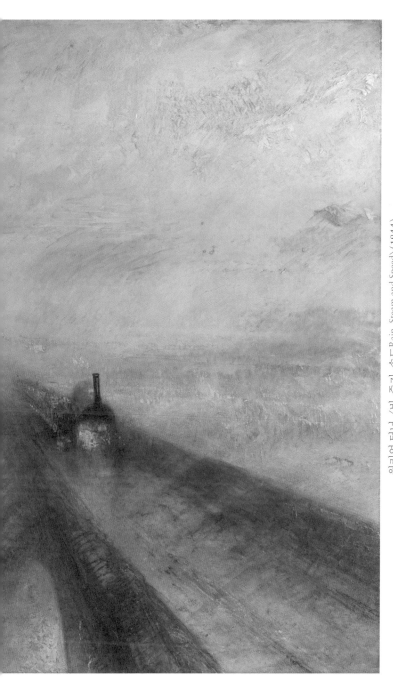

윌리엄 터너, 〈비, 증기, 속도Rain, Steam and Speed〉(1844)

지난 시대를 휘감아 떠나보낼 것이고, 예술가는 그런 변화를 붙잡으려 한다.

운송 수단이 발달하면서 시간과 공간에 대한 인식도 달라졌다. 도시인의 생활은 기차 시간표에 끼워 맞춰졌다. 도시 밖은 그저 잠깐 지나가는 공간이 되었다. 오늘날 사람들은 기차나 자동차를 타고 있으면 창밖의 사물들이 흐릿해지며 빠르게 뒤편으로 떠나가 버린다는 사실을 알고 있다. 천천히 움직일 때는 그나마 사람과 사물의 형태를 구별할 수 있지만, 이윽고 속도를 내기 시작하면 지나가는 것들은 형체를 잃어버린다. 오늘날에는 너무도 당연하게 여기는 이런 감각은 19세기 이후 열차와 함께 분명해졌다. 사람들은 빠르게 움직이는 자신을 제외한 주변이 속도 속에서 붕괴하는 모습과 맞닥뜨렸다. 속도가 높아지면서 공간이 해체되었다.

빠르게 달리는 기차에 몸을 실으면 거리에 대한 감각도 왜곡된다. 선명하게 보이던 가까운 사물들은 형체를 잃고 흐릿해지지만, 저 멀리 보이는 건물과 나무의 윤곽은 뚜렷하다.

그렇다고 호퍼가 그린 〈뉴욕, 뉴헤이븐, 하트포드〉 속 풍경이 기차의 차창 너머로 본 풍경이라고 확신할 수 없다. 이는 호퍼의 교묘한 연출이 자아낸 느낌일 뿐이다. 앞쪽의 철로는 침목

〈뉴욕, 뉴헤이븐, 하트포드New York, New Haven and Hartford〉(1931)

하나하나가 선명하게 묘사되어 멈춰 있는 듯 보이지만, 철로 위편의 나무들은 뒤로 밀려나는 모양새다. 보는 사람이 빠르게 앞으로 달려나가는 것인지, 멈춰 서서 바람을 맞는 풍경인지 사실 알 길이 없다.

기차를 목격한 감상을 그려낸 터너와 달리 호퍼는 교통수단 자체를 그리는 데는 별로 관심이 없었다. 그는 교통수단에 몸을 실은 사람, 그곳에서 내다본 풍경 같은 것을 그렸다. 그러다 보니 호퍼의 그림을 보는 사람은 알 수 없는 무언가에 실려 가는 느낌에 사로잡힌다. 때로는 멈춰 있는지 움직이는지도 알 수 없지만, 실려 간다는 느낌 하나만은 분명하다.

'지금, 여기'를 떠나는 여행

여행은 낯선 존재와의 만남이다. 영혼이 뒤틀리고 심지어 부서질 수도 있다. 견문이 넓은 것이 꼭 좋은 걸까? 어떤 이는 파란만장한 경험을 하고도 아무것도 얻지 못하고, 어떤 이는 일견 대단치 않은 경험에서도 그럴듯한 것을 남긴다. 6주 동안 방에 감금되는 처벌을 받은 젊은 프랑스군 장교 드 메스트르가 방 안의 사물을 새로이 살펴보고 생각하며 《내 방 여행하는 법》이라는 기상천외한 책을 써냈듯이 말이다. 무엇을 경험했는지보다는 그걸 어떻게 받아들이느냐가 더 중요하다. 하지만 그 또한 약소하더라도 경험이라는 실마리가 있어야 새로운 경험을 판단할 수 있다. 겪어보지 않고는 알 수 없는 일 또한 많다.

드 메스트르가 자신의 방으로 여행을 떠났다면, 호퍼가 그린

〈철학으로의 도피〉에 등장하는 남성은 제목 그대로 현실 바깥으로 여행을 떠났다. 아니, 여행을 떠나려 한다. 남성의 뒤로는 그보다 훨씬 젊어 보이는 여성이 돌아누워 있다. 여성의 엉덩이가 훤히 보인다. 엉덩이는 그저 드러나 있는 게 아니라 말을 걸고 있다. 요구하고 있다. 하지만 나이 든 남성은 여성의 요구에 응할 수 없다. 제목은 '철학으로의 도피'지만, '철학'을 예술이나 문학, 지적이고 감성적인 어떤 활동으로 바꾸든 상관없을 것이다.

남성의 모습을 찬찬히 보면 그저 회피하려는 사람으로는 보이지 않는다. 남성은 결연하다. 여기만 아니라면 어디든 상관없다는 듯이.

〈철학으로의 도피Excursion into Philosophy〉(1959)

정거장

It is hard for me to know what to paint. It comes slowly.

나는 무엇을 그려야 할지 잘 모른다. 느릿느릿 알아갈 뿐이다.

밝음을 만나려면 어둠을 지나야 한다

여행을 하면 길이 생긴다. 그런즉 맨 처음 생긴 길은 여행하는 사람이 낸 길이다. 그렇게 길이 생기면 여행하는 사람이 많아지고, 여행하는 사람들이 머물 곳이 들어선다. 먹고 쉬고 잘 곳이 없으면 여행을 이어갈 수 없다. 마찬가지로 자동차를 타고 다니려면 곳곳에 주유소가 마련되어야 했다.

호퍼는 아내와 함께 자동차로 여행을 떠나곤 했다. 호퍼의 〈주유소〉에는 길에서 본 여러 주유소의 모습이 섞여 있다. 그래서인지 어디선가 본 것 같은 익숙한 장면이다. 어쩌면 호퍼의 그림을 이곳저곳에서 보았기 때문에 착각하는 것일 수도 있다.

직원이 주유소 앞에 서 있다. 언뜻 손님인 줄 알았지만, 손님

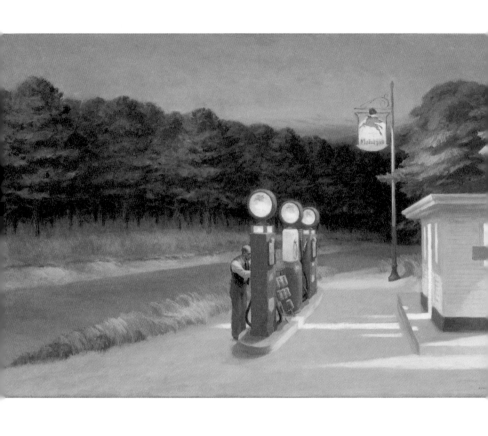

〈주유소Gas〉(1940)

이라면 타고 온 차가 보여야 할 터인데 그림 속에는 한 남성뿐이다.

주유소는 불을 환하게 밝히고 있지만 뒤편은 어두운 숲이다. 길은 주유소를 지나 그 숲으로 꺾어 들어간다. 숲에는 다스릴 수 없는 힘이 들어앉아 있을 것이다. 숲 바로 앞에 자리한 주유소는 도시 문명의 끄트머리이다. 어둠 속으로 들어가기 직전에 맞이한 밝음. 어쩌면 마지막 밝음이리라. 그래서 호퍼는 주유기 위에 밝은 조명이 빛나는 주유소를 그렸다.

이 앞으로는 더 나아가고 싶지 않다. 어두운 숲은 짐작할 수 없는 미래다. 계속 머물 수 없다는 걸 알지만 조명을 밝힌 주유기와 환한 건물 곁에서 영원히 서성이고만 싶어진다. 호퍼는 여기서도 그림을 보는 사람의 심리를 교묘하게 조종한다. 주유소를 바라보는 여행객은 이윽고 어두운 숲길로 들어설 것이다. 하지만 그게 끝은 아니다. 여행객은 숲을 빠져나가 또 다른 주유소를 만나거나, 숲길에서 발견한 숙소로 갈 것이다. 다시 밝음을 만나려면 어둠을 지나야만 한다.

공간이 만들어낸 감정은 환상이다

〈호텔 로비〉는 주유소를 지나 어두운 숲길을 거쳐 도달했을 법한 장소를 보여준다.

화면 앞쪽에는 젊은 여성이 다리를 길게 뻗고 앉아 책을 읽고 있다. 맞은편에 서 있는 나이 든 남성은 젊은 여성을 의식한다. 그쪽으로 눈을 부러 돌리지 않는 것조차 젊은 여성을 의식한 탓이다. 이 나이 든 부부는 실제로 함께 여행을 자주 다녔던 호퍼와 부인을 연상시킨다. 이때 호퍼 부부는 둘 다 60대에 접어든 나이였다.

호텔 로비에는 정해진 스타일이 있다. 접수대 앞쪽을 꾸미는 그리스 이오니아식 기둥 같은 것이 그렇다. 왼편 벽에는 작은 액자가 걸려 있고, 액자에는 빽빽한 침엽수와 강, 눈 덮인 산이

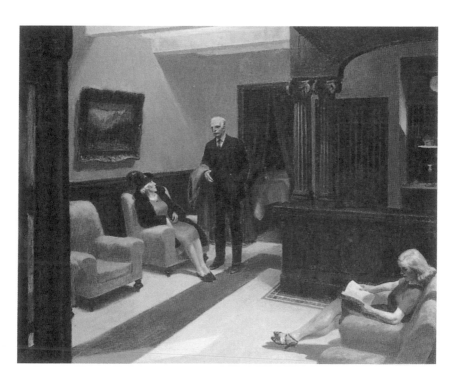

〈호텔 로비Hotel Lobby〉(1943)

담겨 있다. 여행객들이 마음 편히 볼 수 있는 그림이다. 뒤편 커튼 뒤로는 식탁보를 덮은 식탁이 보이는데, 그곳이 호텔에 투숙한 이들을 위한 식당이라는 걸 알 수 있다.

로비는 고만고만해 보인다. 여기서 고만고만한 내가 호텔에 들어갈 자격이 있는지 확인받을 것이다. 정작 내 자격을 판단하는 이들에 대해서는 알 길이 없다. 이 그림에서도 호텔 종업원의 모습은 교묘하게 숨겨져 있다. 화면 오른편 위쪽, 접수대에 켜진 스탠드 불빛을 아래쪽에서 받는 종업원의 얼굴이 흐릿하게 보인다.

접수대 뒤쪽에 서 있는 사람에게는 로비가 어떤 모습으로 보일까? 고객의 요구와 불만에 응대하고, 청소원과 관리인에게 이런저런 지시를 내리면서, 하루하루 다르면서도 비슷한 날들을 보낼 것이다. 사람들은 강물처럼 끊임없이 흘러들어 왔다가 흘러 나간다. 모두가 지나가는 이들이다. 호텔은 끊임없이 채워지고 비워져야 한다. 비우기 위해 채우고, 채우기 위해 비운다. 강물의 뒷물결을 맞이하는 사람은 앞물결을 잊어버린다. 흘러가는 강물에 얼굴이 없는 것처럼 고객들에게도 얼굴이 없다.

호텔 로비에 모인 사람들은 원치 않아도 잠깐 서로 같은 공간에 자리 잡아야 한다. 장소가 낯설고 두려울수록 안내심이 생겨

난다. 하지만 그런 연대감은 환상이다. 사실 어떤 감정이든 환상이다. 사람들은 그곳을 미련 없이 떠난다. 떠나기 위해 도착하고 흩어지기 위해 모이는 공간이다.

머물지도 떠나지도 못하는 순간

방 한복판에 여성이 앉아 있다.

아니, 화면의 한복판일 뿐이지 방 한복판은 아니다. 방을 기준으로 보면 창문 쪽에 붙어 앉아 있다. 여성의 얼굴은 이쪽을 향하지만 몸은 창을 향한다. 창밖을 바라보다가 문득, 무슨 생각이라도 든 것처럼 고개를 돌린 것이다. 그 눈길은 보는 이의 눈길과 만나지 않는다. 이쪽을 바라볼 의지가 없다.

언뜻 여성은 의자나 소파에 앉아 있는 것 같다. 하지만 그녀는 침대에 걸터앉아 있다. 의자는 그 맞은편에 놓여 있다.

호퍼의 그림에 단골손님처럼 등장하는 햇살이 이 방에도 찾아온다. 그런데 이 햇살은 마음이 바빠 보인다. 이 방에 펼친 빛살의 자락을 얼른 걷어치워서 떠나려는 것 같다. 창밖으로 멀리

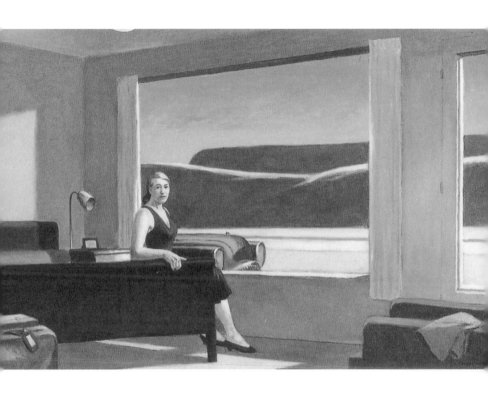

〈서부의 모텔Western Motel〉(1957)

보이는 산은 출렁이며 도망치듯 흘러간다.

여성은 방을 나서려는 것 같다. 창밖으로 자동차가 보인다. 자동차의 보닛과 헤드라이트는 눈을 뒤룩거리며 숨을 뿜어내는 짐승 같다. 스위스 화가 헨리 푸젤리Henry Fuseli, 1741~1825가 그린 〈악몽〉에서 커튼 사이로 고개를 내민 말馬처럼. 여성의 뒤편에서 고개를 꺾고 있는 스탠드도 불안하다. 자못 뻔뻔한 시선으로 여성의 뒷덜미를 훑는다.

왼편에서 침대 받침, 자동차의 보닛과 헤드라이트가 오른편을 향한다. 이에 대항하여 오른편 아래쪽 구석에 자리 잡은 의자의 둥근 팔걸이는 짧은 팔을 왼편으로 뻗어 적대감을 드러낸다.

창문도 괴이하다. 양쪽 커튼은 마치 곧게 뻗은 페이스트리 스틱처럼 보인다. 창을 열거나 닫을 수 있는 장치도 없다. 창은 열려 있는 걸까? 아니면 열지도 닫지도 못하는 통유리일까? 영화관의 스크린 같기도 하다. 여성이 당혹스러워 보이는 것도 이 때문일지 모른다. 여성은 자신 앞에 펼쳐진 세계에 당혹스러워한다. 그 세계는 희망의 공간이 아니다. 벽에 걸린 그림이 어떤 펼쳐진 공간이나 풍경이 아니라 그저 색이 칠해진 평면이듯, 여성 앞의 화면도 굳어버린 평면 같다. 커튼을 열어젖히면 창문이 아니라 벽이 나오는 싸구려 모텔처럼.

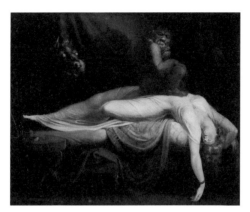

헨리 푸젤리, 〈악몽The Nightmare〉(1781)

여성은 이 모든 것에 맞설 준비가 되어 있지 않다. 떠나야 하는데 떠날 준비가 안 되어 있는 자가 여기에도 있다. 그렇다고 그 자리에 머물 각오도 하지 못했다.

그래서 창밖으로 자동차가 보인다. 여성을 실어서 어딘가로, 여기가 아닌 어딘가로 데려갈 것이다. 마치 하늘을 나는 마법의 양탄자처럼. 아니, 어쩌면 괴물에 바쳐질 운명이었던 안드로메다를 구해냈던 페르세우스의 천마天馬가 필요할 것이다.

여성은 이제, 그렇다, 이제, 방을 떠난다. 벌써, 가 아니라 이제.

시선

The only quality that endures in art is a personal vision of the world. Methods are transient: personality is enduring.

좋은 예술을 판단하는 단 하나 변치 않는 기준은 세상을 바라보는 예술가의 고유한 시각이다. 기법은 달라지지만 고유성은 영원하다.

복잡한 세계의 작은 리듬

이 그림에서 주인공의 시선은 다른 이의 공간에 머물러 있다. 일부러 보려고 한 건 아니었겠지만 눈에 들어와 버렸다. 앞치마를 입은 여성이 분주하게 침대 시트를 갈고 있다. 그림 제목을 보면 아파트에서 건너편의 다른 아파트를 본 모습이라고 짐작할 수 있는데, 달리 보면 호텔에서 옆방을 청소하는 종업원을 보는 것 같은 느낌도 든다.

그림 속 여성은 잠깐 모습을 드러내고는 있지만, 곧 보이지 않는 구석으로 사라질 것이다. 나중에 다시 나타날 수도 있겠다. 여성의 움직임은 관례와 효율에 따를 뿐, 보는 쪽과는 아무런 상관이 없다. 그림 속 나는 여성과 눈이 마주칠 수도 있다. 여성은 흠칫하겠지만, 바라보는 쪽의 신분을 대충 짐작할 수 있

기에 자신의 일을 계속할 것이다. 바라보는 나는 세상을 구성하는 일상의 파편, 거대하고 복잡한 리듬의 작은 부분과 우연히 맞닥뜨렸다.

우리는 서로에게 임의적인 존재이다.

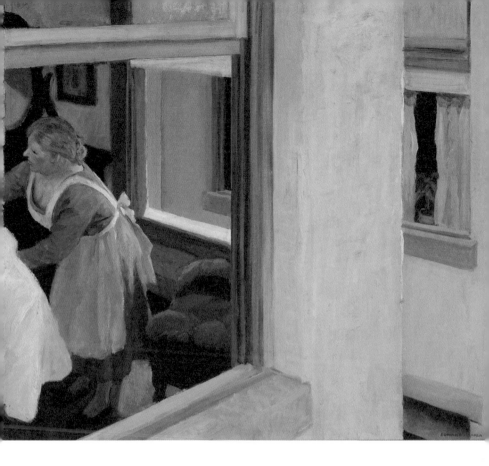

〈아파트에서Apartment Houses〉(1923)

타인의 내밀한 공간을 바라보는 시선

처음에는 이게 뭔가 싶은 장면이지만, 그림의 의미를 알아차린 순간 깜짝 놀라게 된다. 호퍼는 관객을 공범으로 만든다. 그림 속 여성은 바깥의 시선에 드러나 있다. 몸에 타월을 둘렀기에 막 씻고 나왔다고 짐작할 수 있다. 그런데 여성을 바라보는 나는 어디에 있는 것일까? 건너편 건물에 살고 있을까? 그림 속 여성은 자신의 의도와는 상관없이, 자신이 의식하지도 못한 채로 드러나 있다.

가운데 창문으로 라디에이터와 침대가 보인다. 아무래도 호텔방 같다. 호퍼는 여행을 떠나온 방 안의 여성을 누군가의 시선으로 벗기고 있는 것이다. 그러면서도 호퍼는 여성의 몸을 전부 드러내지는 않는다. 아슬아슬하다. 그림 속 여성은 가려져

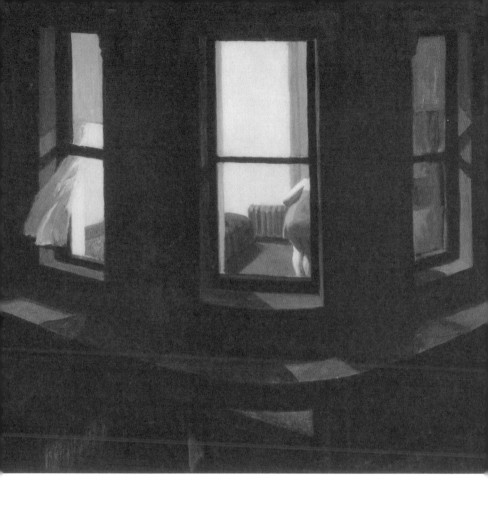

〈밤의 창문Night Windows〉(1928)

있으면서도 드러나 있고, 드러나 있으면서도 가려져 있다. 타월로 몸을 가렸고, 창틀 안쪽의 공간은 보이지 않는다. 여성이 뭘하려고 몸을 수그리는지도 짐작하기 어렵다. 방 안에 다른 사람이 있을 수도 있다. 이처럼 불분명한 요소들이 보는 이를 그림 속으로 더욱 깊이 끌어들인다.

불이 켜진 세 개의 창문은 마치 중세 말 유럽 화가들이 그렸던 '삼면화Triptych' 같다. 삼면화는 종교적인 주제를 세 개의 화면에 담아 그린 그림인데, 가운데 화면이 중심 주제를 보여주고 양쪽의 화면은 이를 보조하는 형식의 제단화祭壇畵이다. 삼면화는 양쪽의 화면을 안쪽으로 접어 세 개의 화면 모두를 가릴 수 있도록 제작되었는데, 평소 그림을 덮고 있던 뚜껑이 열려 그림이 드러나는 순간은 경이로웠을 것이다. 그러나 호퍼의 삼면화는 불안과 경악 사이에 자리 잡는다.

그림 속 왼편 창문으로는 커튼이 밖으로 나부낀다. 호퍼가 만든 동판화 〈저녁 바람〉에서도 바람이 커튼을 젖히고 있다. 〈저녁 바람〉은 알몸의 여성이 자리한 공간 안쪽을 보여주는데, 〈밤의 창문〉에서는 커튼이 밖으로 나부끼고 〈저녁 바람〉에서는 커튼이 안쪽으로 들어온다. 〈저녁 바람〉에서 무방비 상태의 여성은 방으로 들어오는 저녁 바람에 소스라친다. 바람이 그렇듯,

보이지도 않고 설명할 수도 없는 무언가가 그녀의 공간으로 파고든다. 호퍼가 즐겨 그린 커튼은 거의 모두 여성의 공간을 휘젓는다. 심지어 〈햇빛 속의 여인〉에서는 가진 거라고는 없는 여성을 향해 마치 이 세상의 것이 아닌 양 커튼이 손짓하듯 펄럭인다.

자신만의 공간에 있는 여성을 그린 호퍼의 방식은 그가 좋아했던 화가 에드가 드가Edgar De Gas, 1834~1917를 떠올리게 한다. 드가는 주위의 시선을 의식하지 않은 채 목욕을 하거나 단장을 하는 여성을 많이 그렸다. 실제로 드가는 그림을 보는 사람이 열쇠 구멍으로 여성을 훔쳐보는 것 같은 느낌을 받았으면 좋겠다고 단서를 달았다. 시선 앞에 드러난 그림 속 여성들은 자신들의 공간을 화가와 관객에게 내준다.

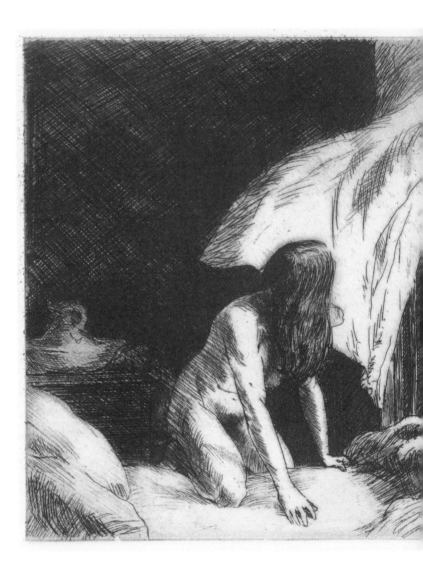

〈저녁 바람Evening Wind〉(1928)

어긋나는 시선과 긴장

그림 속 인물들은 시선이 엇갈린다.

에두아르 마네Edouard Manet, 1832~1883의 그림 속 인물은 이쪽의 시선을 되받아 맹랑한 시선을 보낸다.

오귀스트 르누아르Auguste Renoir, 1841~1919의 그림 속 인물은 시선에 부드러움과 여유가 담겨 있다.

귀스타브 카유보트Gustave Caillebotted, 1848~1894의 그림 속 인물의 시선은 냉랭하고 고집스럽게 스스로를 향한다.

호퍼의 그림에서는 늘 시선이 엇갈린다.

관객은 그림 속 인간을 보고, 그림 속 인물들은 서로 다른 곳을 본다.

어긋나는 시선이 이루는 각도가 날카롭다.

〈철길 옆의 호텔〉의 두 인물은 오래된 부부처럼 보인다. 남편은 부인을 회피하듯 시선을 돌리고 있다. 드라마나 영화에서 인물들은 추궁하는 시선을 피하려고 술을 마시곤 하는데, 호퍼의 그림에서는 담배를 피운다.

누구에게나 상대의 시선을 피하고 싶은 순간이 있다. 말을 걸면 어쩌지? 상대는 시선으로 내게 공을 던진다. 공은 포물선을 그리며 날아온다. 그렇게 날아오는 동안 공은 상대와 나 사이에 얼마 동안 떠 있다. 진짜 공이라면 살짝 피하고는 짐짓 모른 체하며 엉뚱한 곳으로 굴러가도록 외면할 수 있다. 하지만 시선은 그렇지 않다. SF영화에서 우주선을 파괴하는 광선보다도 무섭고 강력하다. 시선은 출발한 이상, 한 치의 어긋남도 없이 대상에 가닿는다.

시선의 주인은 말없이 나를 쳐다본다. 쳐다보기만 한다. 왜 그렇게 쳐다보느냐며 따질 수도 있지만 차마 그러지는 못한다. 쳐다보는 쪽도 자기 마음을 잘 모른다. 한마디 하고 싶은 것인지, 전하고 싶은 마음이 있는 건지, 상대가 돌아보며 무슨 일이냐며 묻길 바라는 건지, 분위기를 숨 막히게 하고 싶은 건지, 상대를 압박하고 싶은 건지, 피곤하게 하고 싶은 건지, 오징어처럼 납작하게 펴버리고 싶은 건지….

우리가 영위하는 일상은 남들에게 보여줄 수 없는 온갖 요소로 이루어진다. 우리는 남들에게는 그중 보여줘도 괜찮은 부분만 골라서 보여주며 산다. 부부와 같은 내밀한 관계는 반대로 보여주기 어려운 부분을 공유하는 관계다. 오래된 부부를 그린 호퍼의 그림은 내밀함이 쌓인 자리에서 생겨나는 부유물을 보여준다. 호퍼의 다른 그림들에서 책을 읽는 여성들은 자기만의 세계에 빠져 있다면, 이 그림에서 여성은 자신과 바깥세상 사이에 생겨나는 긴장을 의식한다.

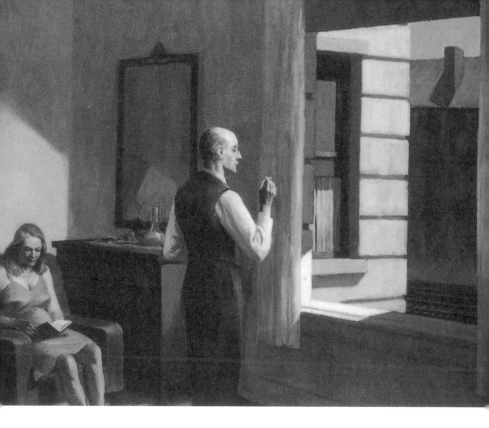

〈철길 옆의 호텔Hotel by a Railroad〉(1952)

일상

So many people say painting is fun. I don't find it fun at all.
It's hard work for me.

그림 그리기가 즐겁다는 사람이 많다. 하지만 나는 그리는
일이 하나도 재미가 없다. 내게는 고된 일이다.

평온한 일상이라는 권태

일상은 루틴으로 이루어진다. 루틴은 시간과 과정을 감당하게 해준다. 온갖 번잡하고 까다로운 일에 시달리며 일상을 전투적으로 영위하는 사람도 있지만, 우리는 은연중에 일상은 평온한 것이라고 생각한다. 그런데 평온함은 권태를 불러일으킨다. 권태는 사람을 숨 막히게 한다. 그 숨 막히는 괴로움은 잘 드러나지도 않고 설명하기도 어렵다.

〈뉴욕의 방〉은 창문 안쪽을 바라본 모습이다. 남성은 소파에 앉아 신문을 읽고 여성은 피아노 앞에 앉아 건반을 누른다. 이들은 부부일 테지만 이야기를 나누지도 않고 서로를 바라보지도 않는다. 서로에게 할 말도 없을 만큼 권태로운 걸까? 저녁에 신문을 읽는 것 또한 어딘지 이상해 보인다.

여성은 피아노 건반을 맥없이 두드린다.

띵….

피곤한 하루를 보내고 들어왔으니 조용히 있고 싶을 남성에게는 피아노 소리가 거슬릴 것이다. 여성은 주의를 끌고 싶은 것 같다. 아니, 항변하거나 나무라는 것 같다.

이들은 여전히 외출복을 입고 있다. 여성이 입은 옷은 이브닝드레스다. 이들은 외출을 계획했다가 취소한 것이다. 어쩌면 여성이 외출을 더 바라고 기대했을지 모른다. 남성의 잘못이나 실수로, 혹은 뜻밖의 이유로 외출이 취소되었을 것이다. 남성은 아무래도 상관없다는 생각에, 갑자기 주체할 수 없이 남아버린 시간을 메우려 신문을 다시 펼쳤다. 그림이 그려진 1932년은 아직 TV가 보급되기 전이다. TV의 시대였다면 당연히 남성은 TV를 쳐다보고 있었을 것이다.

띵… 띵… 띵…, 여성이 떠올리는 건 오늘 외출에서 보고 들었어야 할 음악가의 곡일까? 건반을 두드리면서, 어쩌면 권태로운 시간보다 돌이킬 수 없는 시간이 낫다고 생각할지도 모른다.

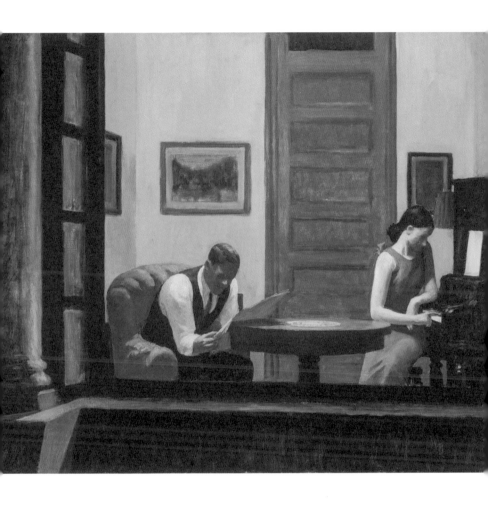

〈뉴욕의 방Room in New York〉(1932)

생경한 공간을 떠도는 생각들

‘언제 한 번 식사나 합시다.’

매력적인 이성에게 다가가는 말이기도 하고, 서로 더 친해지자는 인사이기도 하고, 신세 진 걸 보답하고 싶다는 마음의 표현이기도 하다. 결국은 식사 자리에서 화기애애한 대화를 나누자는 뜻이겠지만, 썩 친하지 않은 사람과 식사를 하다 보면 신경 쓰이는 것이 한두 가지가 아니어서 즐겁게 먹지 못한다. 그래서 나는 ‘차나 한잔 합시다’라고 고쳐 말하는 쪽인데, 그러면 상대는 거리를 둔다고 느끼곤 한다.

중국 음식점에 마주 앉은 사람들을 그린 이 그림에는 테이블 위에 놓인 찻주전자가 보인다. 중국 음식점에서는 식사가 나오기 전에 차부터 나온다. 찻주전자를 가운데 두고 마주 앉은 두

여성은 당시 유행하던 모자를 비롯하여 빈틈없이 차려입고 꾸민 모습이다. 이쪽으로 얼굴을 보이는 여성은 표정이 썩 좋지 않다. 등을 보이고 앉은 여성의 표정도 마찬가지일 것 같다. 즐거운 이야기를 나누는 건 아닌 듯하고, 어쩌면 방금까지는 좋았던 낯빛이 한순간에 싹 바뀐 건지도 모르겠다. 등을 보인 여성이 꺼낸 이야기가 문제일지도 모른다. 이쪽을 보는 여성의 시선이 흔들린다. 보고 있지만 보이지 않는다. 자신만의 상념에 빠져든다. 시선은 갈피를 잡지 못하고 생각은 어딘가에서 길을 잃는다. 진한 화장은 마치 가면 같다. 사람이라기보다는 인형 같아 보일 만큼 생기 없는 얼굴은 묘하게도 초연하다.

뒤편으로 마주 앉은 남성과 여성이 보인다. 남성은 고개를 숙이고 있다. 요즘 같으면 휴대전화를 쳐다본다고 짐작하겠지만, 자세히 보면 남성은 손에 든 담배를 내려다보고 있다. 이 남성의 시선 또한 갈 곳을 찾지 못하고 있다. 난감한 이야기를 꺼내야 하는 처지 같다. 사업에 투자했다가 돈을 몽땅 잃었다던가, 직장에서 잘렸다던가… 그게 무엇이든 메울 수도 돌이킬 수도 없는, 온전히 감당해야 하는 문제일 터이다. 여성은 남성을 다그치듯 쳐다본다. 남성은 움츠러들어 껍질 속으로 들어간다.

모두가 서로 어긋난 채로 자신만의 세계에 빠져 있다. 창밖으

로는 붉은 간판이 보이는데, 그림의 제목 〈찹 수이〉가 이 식당의 이름이라는 걸 짐작할 수 있다. 낯선 중국어를 알파벳으로 적어놓았지만 생경하기는 마찬가지다. 식당 안의 꾸밈새도 이국풍이고, 창문에는 부적인지 메뉴인지 모를, 아마 한자가 가득 적혀 있었겠지만 호퍼가 눈길을 끌지 않도록 자세히 묘사하지 않고 대충 휘저어둔 종이가 붙어 있다.

중국 음식점이지만 중국인은 보이지 않는다. 인물들은 습관처럼 이국풍 식당에 자연스럽게 앉아 있다. 이상한 공간에 천연덕스럽게 들어와서는 멀리 떠도는 생각에 사로잡혀 있다. 식당을 채운 햇살은 뜻밖에도 따스하다. 창가에 놓인 작은 스탠드 불빛은 아늑하다 못해 나른할 지경이다.

식탁 한가운데 찻주전자가 놓여 있지만 정작 찻잔은 보이지 않는다. 화가의 실수처럼 느껴진다. 이상한 공간이라도 차를 마시면서 감당할 수 있을 터인데, 화가는 중국의 차가 무슨 의미를 지니는지 몰랐던 걸까. 아니, 어쩌면 그림 속 인물들에게 그런 여지조차 주고 싶지 않았던 것 같다.

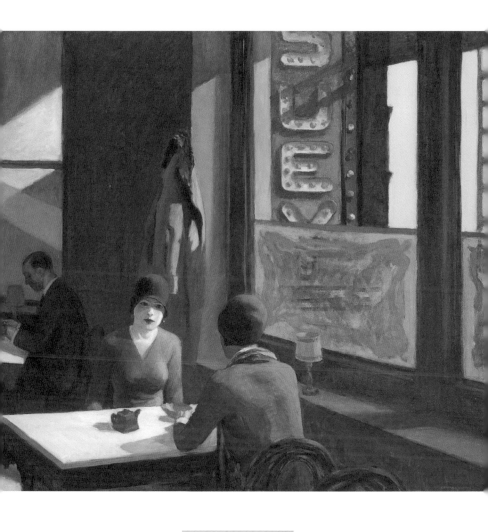

〈찹 수이|Chop Suey〉(1929)

내리쬐는 차가움

호텔 투숙객들이 테라스에 앉아 일광욕을 하는 것 같다. 선베드에 길게 앉아 햇볕을 쬐고 있다. 서양인들은 일광욕을 하면 다들 옷을 벗어젖힌다는데, 그림 속 사람들은 옷을 차려입고 앉아 있다. 드러난 건 얼굴뿐이지만 그래도 햇볕을 쬐면 좋다는 어떤 상식을 실천하려는 것 같다. 이들은 저마다 편치 않다. 서로를 의식해야 한다. 그래서 다들 옷으로 꽁꽁 싸매고 있다. 어쩌면 추워서 그럴지도 모르겠다. 햇볕은 내리쬐지만 으슬으슬하다. 정작 곁에 있는 사람들을 신경 쓸 수도 없다. 산줄기를 향해 앉아 있기는 하지만 풍경을 바라보지는 않는다.

실제로 호퍼가 살던 뉴욕의 아파트 근처 워싱턴 스퀘어 공원에서는 많은 사람이 일광욕을 즐겼다. 호퍼는 햇볕을 쬐는 사람

들을 부인과 함께 여행하면서 보았던 미국 서부의 광활한 자연 속으로 옮겨 두었다. 그러다 보니 햇볕은 이들의 얄팍한 가면 같은 표정과 젠체하는 태도를 훤히 드러내지만, 정작 몸은 따뜻하게 해주지 않는다.

그림 속에서 뒷줄에 앉은 한 사람이 눈에 띈다. 책을 읽으며 자신의 세계에 들어앉으려 한다. 집중하기 위해 짐짓 애를 써야 한다. 자신의 존재를 주장하며 반란을 꾀한다. 하지만 그늘에 숨지 않은 이상 햇볕은 공평하다. 으슬으슬한 공기도 공평할 것이다.

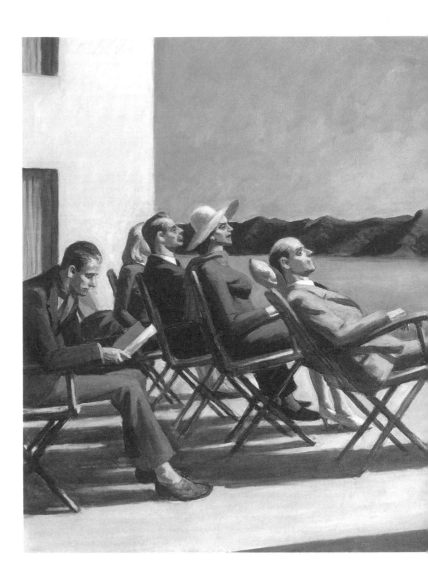

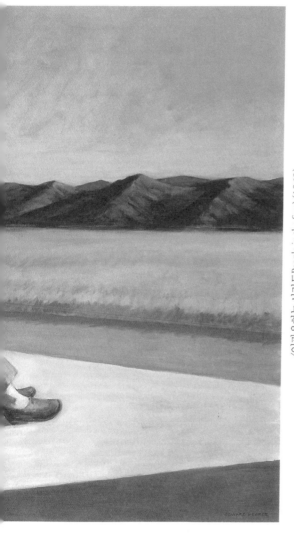

〈일광욕하는 사람들People in the Sun〉(1960)

빛과 어둠

Maybe I am not very human — all I ever wanted to do was to paint sunlight on the side of a house.

어쩌면 나는 별로 인간적이지 않은 것 같다. 나는 줄곧 그저 집 옆을 비추는 햇빛을 그리고 싶었을 뿐이다.

미련에 붙들리다

왜 이런 곳에 앉아 있는 걸까? 짐작건대 집에 들어가기 싫어서일 것이다.

사람들은 집에 들어가기 싫어서 미련처럼 술집이나 카페에 머문다. 다른 이들과 함께라면 혼자 있는 방으로 돌아가지 않아도 될 것이다. 그런데 이 남성은 어두운 밤, 벤치에 홀로 앉아 있다. 어쩌면 카페가 닫았거나, 술집에 들어갈 돈이 없거나.

이 작품은 동판화다. 동판에 부식을 막는 차단액을 바르고는 그 위에 뾰족한 니들로 그림을 그린다. 그러고는 판을 산酸에 담그면 니들에 차단액이 벗겨진 부분이 산에 부식된다. 판을 꺼내어 씻고 차단액을 닦아낸 뒤, 잉크를 바르고 종이를 덮어 프레스에 돌리면 종이에 잉크가 찍혀 나와 동판화가 완성된다.

호퍼에게 판화라는 매체는 중요했다. 의외로 많은 화가가 판화 작업을 병행했다. 호퍼는 다른 젊은 예술가들과 마찬가지로 생계를 위해 잡지의 삽화나 광고를 위한 밑그림을 그렸다. 그와 동시에 예술가로서의 정체성을 확립하기 위해 애썼다. 하지만 진지한 순수예술과 상업예술 사이에서 방황하면서 낙심했다. 호퍼가 이런 위기를 벗어나 자신의 독자적인 스타일을 만든 것은 동판화 작업을 통해서였다.

1915년부터 동판화 작업을 시작한 호퍼는 동료 화가였던 마틴 루이스Martin Lewis, 1881~1962에게 동판화 기법에 관해 곧잘 조언을 구했다. 호퍼의 동판화에 명암의 대비가 두드러진 것도 루이스에게서 영향을 받은 것이다. 호퍼는 1915년부터 1923년까지 60여 점의 동판화를 그렸다.

검정은 밤이다. 그늘이자 그림자다. 불안과 절망, 아울러 죽음을 가리킨다. 조형적으로 검정은 윤곽이자 배경이다. 검정은 족쇄 같지만 역설적으로 자유롭다. 렘브란트Rembrandt Harmenszoon van Rijn, 1606~1669 같은 예술가는 동판화의 검정을 붓처럼 능란하게 휘두르며 인물을 어둠 속에 가라앉혔다가 찬란한 빛 속으로 끌어내곤 했다.

동판화의 매력은 잉크를 판에 바른 뒤 닦아내는 과정의 섬세

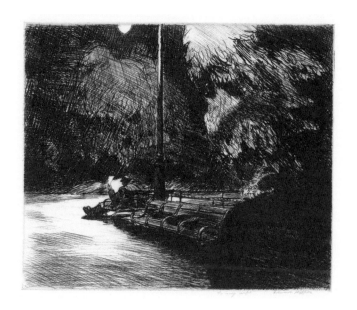

〈공원의 밤Night in the Park〉(1921)

한 조율에서 나온다. 그 과정에서 유막이 형성되는데, 판에 입혀진 유막을 전부 걷어내느냐, 적절히 남겨두느냐에 따라 결과물의 느낌이 달라진다. 호퍼는 그런 섬세한 기교에는 무심했지만, 이 시기에 그가 다룬 여러 주제와 소재는 뒤이어 펼쳐 보일 스타일의 전조가 되었다. 그는 철로변의 풍경, 삭막한 도시, 뒷모습을 보이거나 왜소한 인물 등을 동판화에 담아냈다.

이 판화에서 공원 벤치에 앉은 남성의 머리 위쪽에서는 가로등이 불을 밝히고 있다. 하지만 화면 위편의 반원은 가장자리가 잘려서 가로등인지 하늘에 떠 있는 달인지 분간이 가지 않는다.

남성은 연원을 모를 빛에 의지해서 신문을 읽는다. 석간신문일 수도 있지만, 미련처럼 벤치에 머물고 있는 그는 진작 다 읽어서 새삼스럽지도 않을 내용을 읽고 또 읽을 것이다.

하지만 언젠가는 신문을 접고 일어나야 한다. 돌아갈 수밖에 없다. 술집에서든 카페에서든, 떠나야 할 순간을 미루면서 도망쳐 온 이 벤치에서든.

오른편 벤치 곁에 도사리던 그림자가 그를 향해 다가든다.

어둠의 스포트라이트

　　남성과 여성이 어두운 배경 속에 자리 잡고 있다. 마치 카라
바조Michelangelo da Caravaggio, 1571~1610의 그림 같다. 사건이 벌
어지는 장소 외의 배경은 검다. 남성이 열심히 이야기하고 여성
은 생각에 잠겨 듣고 있다. 여성의 복장과 표정이 이야기의 방
향을 암시한다. 유혹일까, 설득일까? 남성은 여성에게 자신의
의지를 관철하려 한다. 그래서 다른 누군가가 끼어들어 초를 치
거나 여성이 생각의 방향을 바꾸지 않도록 둘만의 장소를 골랐
다. 검은 배경은 이들이 고립되어 있다는 걸 강조하면서도 역설
적인 구실을 한다. 이들은 무대에서 스포트라이트를 받는 배우
들처럼 보인다. 어둠 속에 자리 잡았을 누군가에게는 모든 것이
고스란히 드러난다. 그림을 보는 그 누군가에게는.

⟨여름날 저녁Summer Evening⟩(1947)

어둠 속의 불빛, 안도 혹은 두려움

어둠 속에 집 한 채가 높직하니 버티고 서 있다. 위압적인 이 건물은 고대의 신전을 연상시킨다. 지방 도시의 역 주변이나 도심 유흥가에 들어선 숙소들도 곧잘 신전 같은 모습을 하고 있다. 북창동이나 강남역 주변의 높직한 건물들. 대체 안에서 무슨 일이 벌어지는지는 모르겠지만 오만하고 준엄하게 행인을 내려다본다.

여기는 당신 같은 사람이 들어올 곳이 아냐.

그림 속 건물은 매사추세츠의 프로빈스타운에 있는 호텔 (boarding house)이다. 호퍼는 건물을 스케치하고 여러 차례 밤에 나가 건물을 쳐다보면서 그림을 보는 이에게 어떻게 보일지를 살폈다.

옛날이야기를 읽다 보면 종종 길을 가던 나그네가 날이 저물도록 묵을 곳을 찾지 못하다가 멀리 보이는 불빛을 보고 안도하는 대목이 나온다. 외진 곳에 홀로 있는 그 집에 살던 인간, 혹은 인간의 모습을 한 무언가는 그런 나그네의 목숨을 노린다.

어둠 속에 자리 잡은 불빛은 나그네를 안도하게 하지만, 어떤 의미에서는 불나방을 끌어들이는 불빛일 수도 있다. 그럼에도 나그네는 어둠 속에 머물기보다는 낯선 장소에서 내력도 모르는 이에게 기댈 것이다.

혼자 자취하는 사람은 자신의 어두운 방에 돌아와 불을 켜기 직전의 찰나를 싫어한다. 잠깐이라도 어둠과 마주해야 하기 때문이다. 그 짧막한 어둠은 마음속에 켜켜이 쌓인다.

그런데 이 건물은 불이 켜져 있다. 하지만 사람의 모습은 보이지 않는다. 어쩌면 나그네의 기대는 배반당할지도 모른다. 마치 사람을 대신하는 것처럼 건물의 문은 입처럼 보이고 창은 눈처럼 보인다. 입과 눈이 가릴 것 없이 빛을 토해낸다.

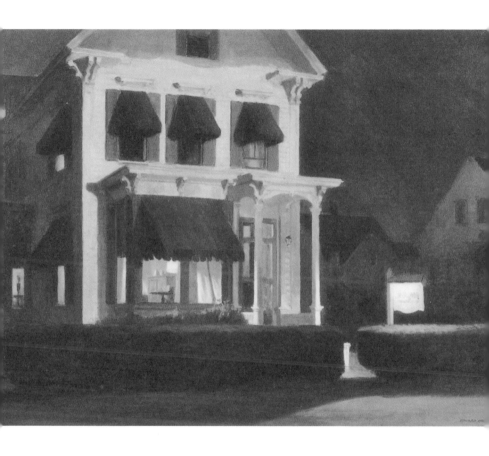

⟨여행자를 위한 방Rooms for Tourists⟩(1945)

구도

I have tried to present my sensations in what is the most congenial and impressive form possible to me.

나는 내가 느끼는 감각들을 할 수 있는 한 적절하면서도 인상적인 형태로 표현하려고 노력해왔다.

구도에는 의도가 담긴다

 화가는 대체 뭘 그리기 위해 이 그림을 그린 걸까? 이 질문은 '그린다'라는 말이 중복된 이상한 문장이다. 하지만 호퍼의 그림 앞에서는 곧잘 이런 질문을 떠올리게 된다.

 지난날 종교적인 그림에서는 성모 마리아와 아기 예수가 한복판에 자리 잡고 주위에는 목동이든 동방박사든 화려하게 차려입은 부르주아든 다른 인물들이 나타나 그들에게 경의를 표했다. 화가의 의도와 주제는 분명했다. 화면 속의 요소들은 위계질서에 따라 배열되었다.

 종교적인 그림과는 달랐지만 일상을 그린 그림에서도 화면에는 중심을 이루는 주제와 부수적인 요소들이 위계를 이룬다. 그러나 호퍼의 작품은 위계가 없거나 분명치 않은 경우가 많다.

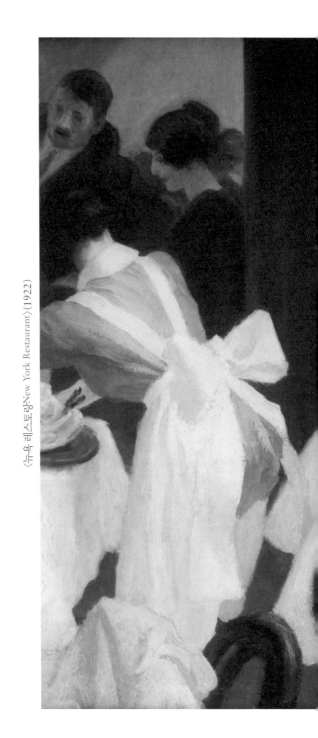

〈뉴욕 레스토랑New York Restaurant〉(1922)

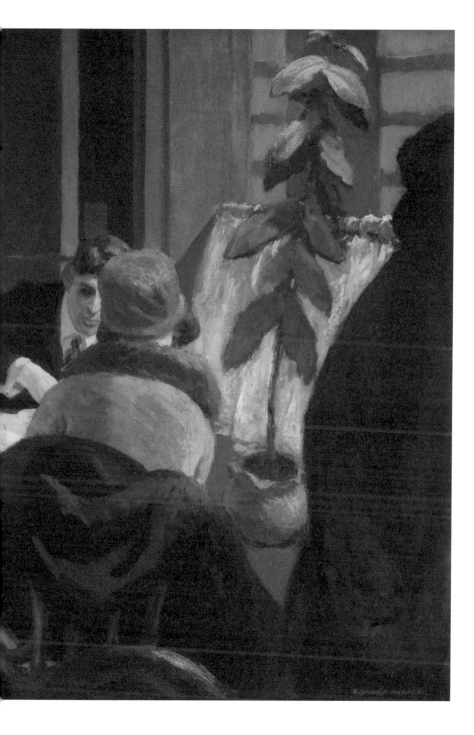

이 그림에서 여성 종업원은 곁에 있는 테이블 위의 접시를 치우기 위해 허리를 굽히면서 자연스럽게 엉덩이를 뒤로 뺀다. 엉덩이를 빼는 종업원의 리듬과 남자 손님이 오른손을 들어 올리는 리듬이 일치한다. 뒷모습으로 앉은 여성도 이 리듬에 호응하듯 몸을 오른편으로 기울인다.

　이 세 사람은 기이하게도 하나로 묶여 있다. 마치 유원지에서 오른편 왼편으로 흔들리는 놀이기구를 같이 탄 사람들처럼. 화분에 담긴 나무조차 같은 방향으로 줄기를 비틀고 있다.

　혹시라도 손이 닿을까, 몸이 닿을까, 유난스레 주의하는 남성의 태도는 오히려 끌림을 드러낸다. 여성 종업원의 뒤편 허리로 묶은 매듭은 선물 상자에 달린 커다란 리본처럼 보인다.

　구도는 인물과 사물을 화면 안에 배치하는 방식이다. 구도에는 의도가 담긴다. 호퍼의 구도는 깜찍한 꿍꿍이 같기도 하고 능청맞은 욕망 같기도 하다.

일상이라는 공백

이발소를 그린 이 그림에서도 이발소 본연의 일이라고 할 만한 건 화면 구석, 오른편 <u>끄</u>트머리에서 진행되고 있다. <u>끄</u>트머리로 몰리다 못해 화면에서 잘렸다. 이발사의 손에 들려 있을 가위와 빗은 아예 보이지도 않는다. 여성은 이발용 의자에 앉아 머리를 자르고 있을 남성의 동반자로 보인다. 장면의 부차적인 존재가 무료한 시간을 죽이면서 화면 복판을 차지한다.

어딘가에서 비슷한 그림을 봤다. 드가는 연습하는 발레리나를 그린 그림에서 발레리나의 어머니가 화면 앞쪽에 떡하니 앉아서는 신문을 보며 시간을 죽이는 모습을 묘사했다. 발레를 연습하는 딸은 힘들어 죽겠지만 어머니는 알 바 아니라는 분위기다. 어머니가 딱히 무심하거나 못돼먹은 건 아니다. 그저 그게

사람 사는 모습이다. 저마다 겪는 고통과 번잡함은 나눠서 짊어질 수 없고, 아무튼 저마다 시간은 죽여야 한다.

　드가의 그림에서는 처연함까지 느껴졌지만 호퍼가 그린 이 그림은 한가롭다. 자칫 밋밋하거나 산만해 보일 수도 있었을 그림에 호퍼는 빛이 들어오면서 생기는 그림자를 비롯하여 왼편 위쪽에서 오른편 아래쪽으로 내려오는 비스듬한 선을 적절히 배치해 긴장감을 살린다. 왼편 위쪽의 삼색봉과 왼편 아래쪽 계단 난간까지 일사분란하다. 이들이 만든 그늘 사이에 앉은 여성은 마치 성모 마리아처럼 자기 무릎 쪽을 내려다본다. 아기 예수가 있을 자리에는 큼지막한 잡지가 있다. 일상이라는 공백 위에 환한 빛이 떨어진다.

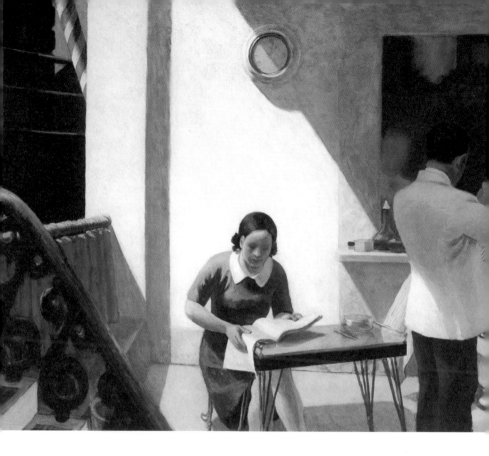

〈이발소The Barber Shop〉(1931)

화면을 가르는 선

밤에 남자가 길을 걷는다. 길은 운동장처럼 널찍하게 느껴진다. 이 공간은 광막하면서도 묘하게 옹색하다. 짜임새가 있을 만큼 좁지는 않고, 뭐든 막연하고 산만하게 보일 만큼은 넓지만 자유와 가능성을 느끼기에는 좁다. 검은 부분들은 공간에 어깃장을 놓는다.

남자의 앞으로 가로등의 그림자가 길게 뻗어 있다. 그림자는 기둥 같다. 화면에서 확인할 수는 없으니 가로등이라고 짐작만 할 뿐이다. 이 그림자는 거칠게, 아니, 거칠다는 표현으로는 부족하다. 무지막지하게, 화면을 가른다. 화면을 장악하는 하나의 굵은 선이다. 빈 종이에, 빈 화면에 한 번 그은 선은 힘이 세다. 그 힘을 확인하면 쾌감과 함께 부담감도 생긴다. 그 선이 화면뿐

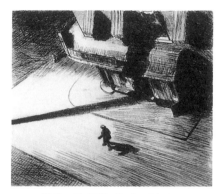

〈밤의 그림자Night Shadows〉(1921)

아니라, 선을 그은 사람까지도 얽어매는 듯하다.

처음에 호퍼는 화면에 선을 하나 그은 것에서부터 시작했을 것이다. 그렇게 그은 선이 화면의 구도와 질서를 결정했다. 그 뒤로는 대수로울 것이 없었다. 그 선에 같은 방향으로 선들을 더해서 굵고 진하게 만들었다.

그렇다면 화면에서 그 선, 기둥, 그림자를 향해 걷는 사람은 어느 단계에서 등장했을까? 화면의 냉엄하고 추상적인 구성 앞에서 화가는 암담해진다. 그래서 작은 점 같은 걸 그려 넣어서 선이 화면을 쪼개는 힘을, 마치 지진으로 생긴 균열과도 같은 선의 외침을 무마하려 한다.

사실 뭐든 상관없었을 것이다. 걸어가는 남자든 떠돌이 개든, 심지어 음식 접시 주위를 윙윙대는 파리든. 걸어가는 남자는 얼핏 파리처럼 보인다. 어떤 의도를 품은 것처럼 어정쩡하게 날아다니는 파리. 그런 파리를 향해 굵은 막대가 공기를 가르며 다가간다. 남자는 파리처럼 몸이 납작해져 터져버릴 것 같다.

그림자는 광원에서 멀어질수록 흐릿해지는 법이다. 하지만 이 화면에서 그림자는 광원에서 멀어져도 선명하다. 맞은편 건물에 드리운 그림자는 아예 건물을 쪼개는 것처럼 짙다. 그림자는 건물과 함께 스스로도 구겨져 커다란 괴물이 되었다.

마치 염탐하는 사람처럼, 혹은 나른한 방관자처럼 위에서 내려다보는 구도다. 이 시선 또한 인상주의 화가들에게서 왔다. 프랑스 화가 귀스타브 카유보트는 19세기 중반 대개조 사업을 거쳐 정비된 파리의 건물에서 도시를 내려다본 모습을 그렸다. 하지만 카유보트의 그림과는 달리 호퍼의 그림에는 파격성과 역동성이 결여되었다. 호퍼가 그리는 가파른 대각선은 수평선과 수직선, 특히 수평선에 가깝게 누워 버린다. 방향은 모호해지고 역동성은 잦아든다.

호퍼의 그림에서는 수직선도 수평선 같다.

기만적인 평면

호퍼의 그림에서 사람들은 어디 있건 쓸쓸하다. 실내에 있건 바깥에 있건, 혼자 있건 여럿이 있건. 호퍼는 사람이 외롭게 보이도록 그리는 방법을 끝없이 궁리해온 것 같다. 이렇게 말하면 호퍼는 자신이 의도한 게 아니라며 항변할지도 모른다. 하지만 우리는 아예 그의 붓끝에서부터 외로움이 묻어나온다고 말을 되돌려줄 것이다.

사무실에 앉은 남성을 외로워 보이도록 만드는 건 무엇일까? 혼자 있어서? 콘크리트 건물 속에 있어서? 책상에 앉아 일하고 있어서? 햇빛이 들어오지만 남성은 온기를 느끼지 못하는 것 같다.

이 남성이 들어앉은 콘크리트 건물은 한눈에 봐도 이상하다.

장식도 없고 마감재도 보이지 않는다. 창틀도 없어서 유리창이 있는 건지 없는 건지도 알 수 없다. 기둥만 덩그러니 세워져 있고 벽이나 창문은 없는, 짓다 만 건물처럼 보인다.

호퍼는 '메커니즘'에 대해서 관심이 거의 없었다. 호퍼의 그림 속 세상은 블록 장난감으로 만들어진 것처럼 보인다. 그런데 어차피 회화라는 매체는 메커니즘과 별 상관이 없다. 예를 들어 입체주의 예술가 페르낭 레제Fernand Léger, 1881~1955는 메커니즘을 화면에 담으려 했지만 그 결과물은 피상적이다. 회화라는 것 자체가 피상적이다. 평평한 화면에 물감을 묻혀 다른 세상이 존재하는 것처럼 보여주는 이 기만적인 매체에 어떤 깊이를 바랄 수 있을까?

이 그림에서 콘크리트 건물은 액자 노릇을 한다.

액자 속의 액자가 가련한 남성을 가둔다.

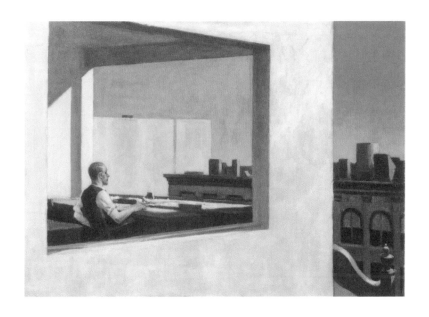

〈소도시의 사무실Office in a Small City〉(1953)

분위기

Painting will have to deal more fully and less obliquely with life and nature's phenomena before it can again become great.

그림을 멋지게 그리는 것보다 인생과 자연의 모습을 완전히, 때로는 조금 에둘러서 보여주는 게 중요하다.

함께 있기에 고독한 순간

여기는 어디인가? 나는 누구인가?

이상한 광경을 보면, 괴상하게 차려입거나 기이한 행동을 하는 사람을 보면 그런 생각이 든다.

무대에 있어야 할 광대가 술집에 앉아 있다. 방금 광대가 무대에 있어야 한다고 쓴 건 선입견 때문이다. 광대도 술집에 앉아 있을 수 있다. 광대의 맞은편에는 군복을 입은 남성과 베레모를 쓴 예술가로 보이는 남성이 앉아 있다. 군인과 예술가는 괜찮은데 광대는 안 되는 걸까? 하지만 군인과 예술가가 술집에 앉아 있는 모습은 그림에서든 영화에서든 많이 봤지만 광대가 분장도 지우지 않고 술집에 있는 모습은 낯설다.

유럽에서 광대는 군주와 귀족 곁에서 농담을 던지며 웃음과

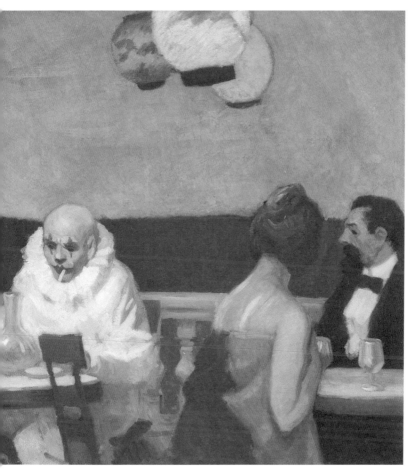

〈푸른 저녁Soir Bleu〉(1914)

즐거움을 자아내는 존재였다. 리어 왕이 "내가 누구인지 말할 수 있는 자는 누구인가?"라고 외치자 광대는 "당신은 당신 자신의 그림자일 뿐이오"라고 대답했다. 광대 또한 누군가의 그림자이다.

광대가 분장을 지운 본연의 모습을 사람들은 받아들이지 않는다. 찰리 채플린은 헐렁한 바지와 턱없이 큰 신발, 지팡이, 무엇보다 하얀 낯빛과 콧수염으로 기억된다. 채플린의 진지한 본래 얼굴을 봤을 때 사람들은 당혹스러워했다. 심지어는 채플린인 줄도 몰랐다.

1910년에 뉴욕으로 돌아온 호퍼는 파리에서 보낸 시절을 떠올리며 이 그림을 그렸다. 광대를 비롯한 이들은 함께 앉아 있지만 이야기를 나누지도 않고 저마다 생각에 잠겨 있다. 교감이라고는 없다. 함께 있기에 더욱 고독할 뿐이다. 담배를 피워 물며 테이블을 내려다보는 광대는 낙담하고 우울한 모습인데, 이 그림을 그릴 무렵 호퍼 자신이 예술가로서의 미래에 대해 품었던 불안을 투사한 것이다.

그림 속 공간은 누가 봐도 파리의 카페이고, 제목도 짐짓 프랑스어로 달았다. 호퍼가 파리에 있을 때 프랑스 미술계에서는 야수주의와 입체주의가 한창 기세를 올렸다. 하지만 호퍼는 그

쪽으로는 눈을 돌리지 않고 19세기에 활약했던 예술가들을 스승으로 삼았다. 이 작품은 호퍼가 프랑스 미술에서 받은 감회를 나름대로 집대성한 것이다. 드가와 툴루즈 로트레크Henri de Toulouse Lautrec, 1864~1901가 그린, 카페에서 넋을 놓고 앉아 있는 사람들의 황량한 모습을 곧바로 연상시키지만 그 화가들의 그림처럼 아이러니와 다층적인 감정을 보여주는 데는 이르지 못했다. 미국 미술계에서 별다른 주목을 받지 못한 이 작품을 호퍼는 창고에 처박아 버렸다.

깨어진 흐름

 나는 누구이고 여기는 어디인가? 카페에 앉아 있는 저 여성도 그런 생각에 잠겨 있을까? 여성과 남성은 비스듬히 떨어져 앉아 있다. 둘의 시선은 어긋나지만 태도는 미묘하다. 여성의 드러난 어깨와 가슴골은 창유리로 비스듬히 쏟아지는 햇빛에 더욱 두드러진다.

 남성은 뭔가 말하려는 듯 손을 든다. 그런데 손가락 사이에 끼운 담배 때문에 태도가 썩 진지해 보이지도 않는다. 마치 '아, 참, 그런데 말입니다' 하고 운을 떼는 것 같다. 한발 내디딜 것이냐, 물러설 것이냐. 결정하지도 못한 채 움직이기 시작했다. 움직이다 보면 생각나겠지. 그런데 생각이 떠오르질 않는다. 헛손질을 한다.

 여성은 흐름 속에 잠겨 있다. 적어도 그런 척이라도 할 수 있다.

 남성의 흐름은 깨졌다.

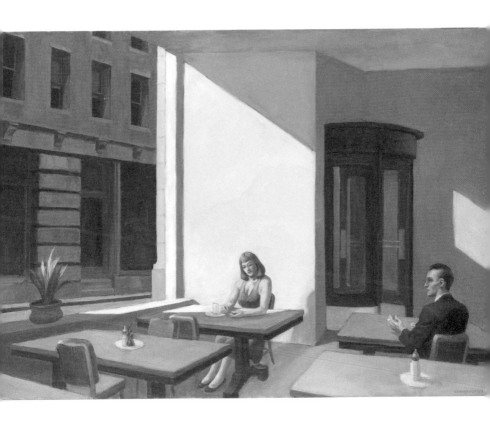

〈카페의 햇빛Sunlight in a Cafeteria〉(1958)

가당찮은 멜로드라마

밤이다. 사무실에 여성과 남성이 남아 있다. 여성은 서랍을 열어서 안에 있는 서류를 뒤지고 있다. 남성은 책상 앞에 앉아 서류를 읽는다. 화면 왼편 구석에 놓인 타자기가 여성의 직책을 알려준다. 이 조그만 사무실에 두 남녀가 늦게까지 남아 있는 건 정리하거나 찾을 게 있기 때문일까.

여성은 어딘가를 쳐다본다. 남성을 보는 것 같다. 혹은 생각에 잠겨 있는 것 같다. 뭔가 할 말이 있어 보인다. 무슨 말일까?

이렇게 더는 이어 갈 수 없다는 것일까?

여성은 가슴도 풍만하고 엉덩이도 큼직하다. 그런데 여기에 화가가 붓질을 더한 흔적이 보인다. 처음에는 이렇게 굴곡 있는 몸으로 그리지 않은 것 같다. 화가는 여성의 몸이 도드라지도록

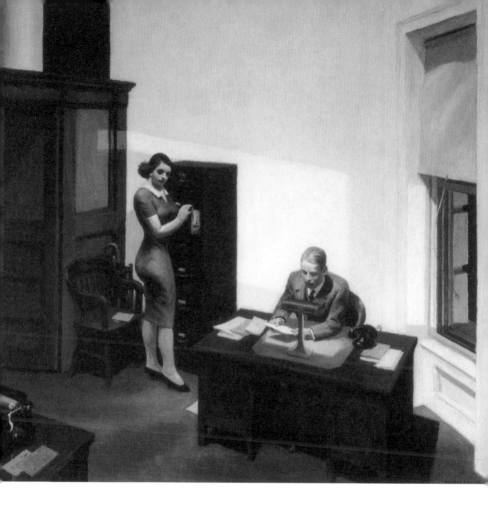

〈밤의 사무실Office at Night〉(1940)

붓을 얹은 것이다.

'정황'이다. 그런데 그 정황은 늘 성적인 것이다.

여성은 대놓고 육감적이다. 호퍼는 여성을 그릴 때 늘 안일했다. 가슴과 엉덩이를 크게 그리기만 하면 육감적으로 보인다고 생각했던 걸까?

아무튼 여성이 육감적이라 치자. 그래서 두 남녀는 그렇고 그런 사이로 읽힌다. 이런 상상은 너무도 비속하다며 고개를 절레절레 흔들지 모르지만, 그래도 쉬이 떨쳐버릴 수 없다.

상상은 늘 비속하고 천박하다.

화가는 왜 우리를 그런 상상으로 이끌까? 게다가 너무도 뻔하고 상투적이지 않은가?

화가는 대답을 준비해두었을 것이다.

그건 당신들의 눈과 마음이 문제다. 나는 작은 암시를 주었을 뿐이다.

호퍼는 이 작품을 만들기 전에 스케치를 여러 점 그렸다. 초반에 그린 〈'밤의 사무실'을 위한 스케치〉를 보면 완성작과 여러 군데 다르다. 남성은 여성 쪽을 향한 채 앉아서는 고개를 숙이고 여성은 등을 보인 채 서랍 앞에 서 있다. 스케치에서 여성의 태도는 당당하고 몸매는 날렵하다.

<'밤의 사무실'을 위한 스케치Study for Office at Night〉(1940)

　다시 〈밤의 사무실〉을 보면 창밖에서 불어온 바람에 커튼과 손잡이가 흔들린다. 창문을 열어놓았으니 창밖의 소음과 불빛도 들어올 것이다. 벽에 불빛이 네모난 자국을 만들어 놓았다. 밖에서 들어오는 빛은 가로등의 불빛 같다. 어쩌면 모퉁이를 돌아 달려오는 자동차의 불빛은 아닐까?

　어느 쪽이든 이 불빛을 받고는 여성의 마음속에서 뭔가가 일어났다. 마치 바닥에 물건이 떨어지면 깔려 있던 먼지가 일어나는 것처럼.

에로티즘

More of me comes out when I improvise.

즉흥적일 때 내 안에서 더 많은 것을 끌어낼 수 있다.

시선의 권력을 단죄하는 순간

에밀 졸라의 소설 《나나》에는 파리를 주름잡았던 '나나'가 무대에 나서는 장면이 묘사된다. "전율이 극장 안을 사로잡았다. 나나는 알몸이었다. 나나는 자기 육체가 지닌 절대적인 힘에 확신을 갖고 태연하고 대담하게 나체로 등장했다. 얇은 레이스만 걸치고 있었다. 둥그런 어깨, 장밋빛 젖꼭지가 창끝처럼 꼿꼿하게 일어선 여장부 같은 젖가슴, 육감적으로 움직이는 풍만한 엉덩이, 통통한 황갈색 허벅지 등 그녀의 육체 전부가 흰 물거품 같은 가벼운 천 밑으로 드러나 보였다."(김치수 옮김, 문학동네, 2014, 42쪽)

졸라의 묘사에는 이상한 데가 있다. 나나가 알몸이라고 써놓고는 바로 다음 문장에서 '얇은 레이스'를 걸쳤다고 했다. 말이 안 된다는 걸 몰랐을 리는 없다. '흰 물거품 같은 가벼운 천'이라

면 온몸이 드러난 것이나 다름없다고 여긴 걸까?

여성의 알몸이 성적인 의미를 갖는 건 성적인 결합을 암시하거나 예고하기 때문이다. 하지만 그런 그림이 불특정 다수의 눈앞에 전시되려면 구실이 필요했기 때문에 오랫동안 미술에서는 짐짓 신화나 역사를 주제로 삼아 여성의 알몸을 연출했다.

에로티즘에는 시선과 권력이 개입한다. 대개 바라보는 쪽이 권력을 지닌다고 보았다. 그래서 19세기까지 유럽 화가들이 그렸던 수많은 누드화 속 여성들은 짐짓 부끄러워하거나 자신만의 세계에 빠져든 모습이 많았다. 에두아르 마네가 화면 밖을 똑바로 쳐다보는 여성을 그린 누드화를 내놓았을 때 관객들은 허를 찔린 것처럼 분노를 터뜨렸다. 실은 파리의 군중을 압도했던 나나의 경우처럼, 바라보는 쪽만 늘 권력을 지니는 건 아니다.

호퍼가 그린 〈누드 쇼〉는 시선을 단죄하려는 것 같은 그림이다. 빨간 머리의 여성은 한 조각의 천을 휘두르며 성큼성큼 걸어온다. 자신의 몸을 마지막으로 가렸던 그 천은 《나나》에서 묘사된 보일 듯 말 듯한, 가릴 듯 말 듯한 베일이 아니다. 야릇한 환상을 한 번에 휘저어 날려버리는, 도끼질과도 같은 몸짓이다.

그런데 아무리 봐도 호퍼는 베일을 그리려 했던 것 같다. 호퍼를 위해 변명하자면 반투명한 재질을 묘사하는 건 꽤 어렵다.

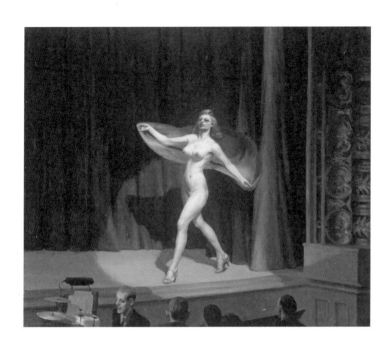

〈누드 쇼Girlie Show〉(1941)

작위적인 전통의 후예

　호퍼의 그림 중에는 알몸의 여성이 엎드리거나 누워 있는 작품이 몇몇 있는데, 화가로서의 기본기를 배우던 시기에 그린 습작들이다. 그런데 〈누워 있는 누드〉는 호퍼가 이미 자신의 스타일을 갖춘 뒤에 그린 작품이기에 어떤 목적이나 의도, 지향이 있을 거라고 짐작하게 된다. 여성이 쿠션들과 함께 고양이처럼 뒹굴고 있다. 시선을 의식하지 않는 자유로움이 느껴져야겠지만, 자못 작위적이다. 불만스러운 우울함, 어설픈 교태 같은 것을 내비친다.

　마네가 관객을 똑바로 쳐다보는 누드를 그려서 미술계에 파장을 일으켰던 시절에 알렉상드르 카바넬Alexandre Cabanel, 1786~1868을 비롯한 전통과 권위를 중시하는 관학파官學派 화가

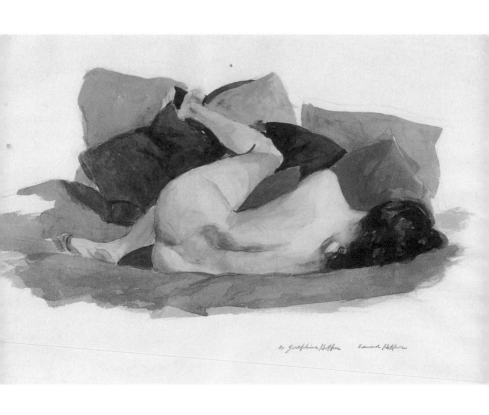

〈누워 있는 누드Reclining Nude〉(1924-1927)

들은 교태를 부리는 누드를 그려서 부와 명성을 누렸다. 호퍼는 마네와 카바넬 사이를 오갔다. 〈누드 쇼〉에서는 졸라와 마네의 손을 들어주는 것 같지만, 이 누드를 비롯하여 여성을 그린 그림 대부분에서 호퍼는 마네보다는 카바넬에 가깝다.

성마른 붓질, 어렴풋한 주제

에로티즘이 밖으로 드러내는 것이라면 〈여름의 실내〉는 반대로 안쪽을 바라보는 그림이다.

여성은 낙담하거나 우울한 것처럼 보인다. 호퍼의 그림에서 수없이 적용되었던 구도가 이즈음부터 두드러지기 시작한다. 여성은 자신만의 생각에 빠져 있고 관객은 그런 여성을 바라보는 것이다.

여성은 소매 없는 셔츠만 입은 채 음모가 드러나 있다. 게다가 다리 사이로 뻗은 왼팔 때문에 음부가 강조된다. 가구가 단출한 방인데, 침대 너머로 보이는 흰색 벽난로는 뜬금없다. 여성은 마치 침대 시트를 타고 미끄러져 내려앉은 것처럼 보인다. 바닥에는 햇빛이 창문 모양 그대로 들어온다.

여성의 손과 발, 얼굴 할 것 없이 묘사가 미숙하다. 여성의 머리는 마치 도토리 같다. 호퍼는 바닥의 창문 모양을 둘러싸고 의미 없는 붓질을 여러 겹 했다. 정작 여성의 팔과 다리, 침대의 베개처럼 입체감을 줘야 할 곳은 어찌 그려야 할지 몰랐던 듯하다. 창문으로 빛이 들어오는 어스름한 방에서 고개를 숙인 반라의 여성이 빛과 어둠의 경계에 반쯤 드러나 잠겨 있는 모습을 그리려 했는데, 빛을 받는 부분과 안쪽으로 물러나면서 어둠에 잠기는 부분을 매끄럽게 연결시키지 못했다.

이 시기 호퍼의 붓놀림은 성마르다. 일생의 주제를 어렴풋이 알아차렸기 때문이다.

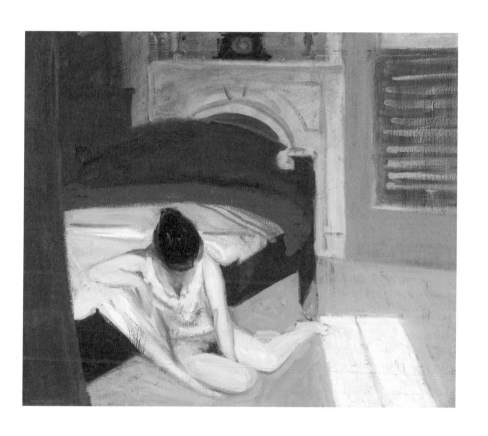

〈여름의 실내Summer Interior〉(1909)

당혹스럽게 노골적인 에로티즘

젊은 여성이 어느 현관 계단에서 기둥에 기대어 서 있다. 어딘가를 향해 가슴을 내미는 것 같은 도발적인 자세인데, 얇은 치마로 허벅지의 살결이 비쳐 보인다.

열려 있는 창문 안쪽으로 커튼이 바람을 받아 펄럭인다. 이 부분은 사족 같다. 여성의 뒤쪽으로 열린 대문이 깊은 어둠을 보여주기 때문이다.

호퍼는 42세 때인 1924년에 조지핀 버스틸 니비슨Josephine Verstille Nivison, 1883~1968과 결혼했다. 조지핀도 화가였지만 결혼한 뒤로 호퍼의 뒷바라지를 했다. 이들은 평생 사이좋게 지냈다지만 호퍼의 그림에 등장하는 부부를 보면 함께 사는 게 마냥 즐거웠던 것 같지는 않다. 이들은 함께하는 삶을 수긍하고 견디

며 살아오지 않았을까.

결혼한 뒤로 호퍼의 그림 속 여성은 모두 조지핀이 모델이었다. 여성들의 체형과 머리 색깔은 조금씩 달랐지만, 일단 조지핀의 모습을 스케치한 뒤에 살을 붙였다. 〈누드 쇼〉를 비롯하여 호퍼가 중년 이후로 그린 풍만하고 육감적인 여성은 모두 이런 방식으로 만든 것이다.

호퍼는 주로 도시와 고독, 빛과 그림자, 미국의 리얼리즘 등의 표현으로 수식되지만, 만약 호퍼의 그림을 설명하기 위한 어휘를 하나만 남겨야 한다면 그 말들은 쓸려나가고 '에로티즘'만이 굳건히 남을 것이다.

예술가들은 도박판에서 카드를 쥔 도박사들처럼, 저마다 중요한 카드를 들고 있다. 어떤 예술가는 그 카드가 한 장뿐이고, 어떤 예술가는 여러 장이다. 호퍼는 대충 두 장쯤인 것 같다. 에로티즘이라는 카드 한 장. 그리고 에로티즘을 뺀 나머지 모두를 합친 한 장.

하지만 호퍼의 에로티즘은 당혹스러울 만큼 노골적이고 유치하다. 어찌 보면 백일몽에 가깝다. 스스로 잘 알면서도 그걸 카드로 삼았으니 실로 담대한 예술가다. 아니면 초탈한 예술가이거나.

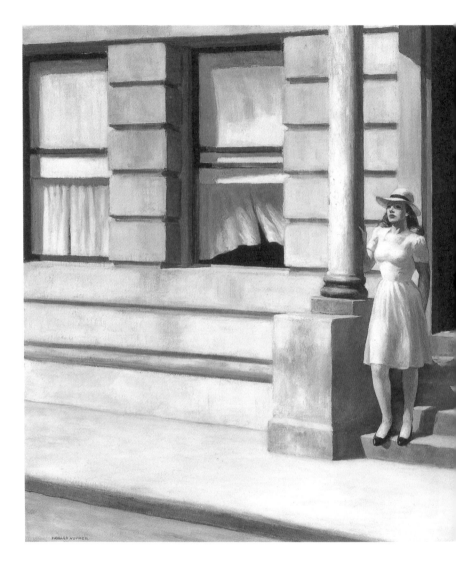

〈여름날Summertime〉(1943)

적막

Just to paint a representation or design is not hard, but to express a thought in painting is. Thought is fluid. What you put on canvas is concrete, and it tends to direct the thought. The more you on canvas the more you lose control of the thought. I've never been able to paint what I set out to paint.

그림으로 무엇을 재현하거나 고안하는 거라면 어렵지 않다. 그림으로 생각을 표현하는 일이 어렵다. 생각은 항상 유동적이다. 캔버스에 그려넣은 것은 구체적 형상을 지니고 대개는 생각을 그대로 보여준다. 캔버스에 담는 게 많아질수록 생각을 다스리기 어렵다. 그림을 시작하면서 그리려 했던 건 언제나 나중에는 달라진다.

냉담한 어느 일요일

회화는 원래 말이 없다. 회화는 침묵이다.

적막과는 다르다.

적막이란 이를테면 고요한 산사山寺의 분위기 같은 것이다.

하지만 산사의 적막이 어떤지 아는 이들은 아주 적을 것이다. 개방된 사찰에는 관광객이 많고, 당연하게도 적막한 사찰은 개방되지 않는다.

관광객들이 돌아다니는 유명한 사찰을 둘러보면 스님들의 거처가 가까이 있고, 정숙을 요구하는 표지가 세워져 있다. 그런 표지를 보면 안쪽에 머물고 있을 스님들의 마음을 상상하게 된다. 방문객들이 조심한다 해도 그들의 수런거림은 전해질 터인데 마음은 어찌 다스릴까? 적막은 거저 주어지지 않는다. 공

을 들여 빚어내야 한다.

〈일요일 이른 아침〉을 보면 붉은색 2층 건물이 화면을 가득 채우며 옆으로 길게 자리 잡는다. 1층에는 작은 상점들이 줄줄이 붙어 있다. 소화전과 이발소 삼색봉이 보인다. 건물 위로는 하늘이 새파랗다. 오른쪽 위의 어두운 부분은 보이는 것보다 훨씬 더 큰 건물이 화면 밖으로 이어진다는 걸 암시한다.

사람은 보이지 않는다. 그림자가 길다. 그렇다면 아침이거나 늦은 오후겠지만, 제목이 가리키는 대로 '이른 아침'이라고 여기기 십상이다.

이 그림을 보는 사람은 낯선 땅에 머무는 여행자다. 일찍 일어나 숙소에서 나왔다. 왜 이렇게 일찍 나와야 했는지는 알 수 없다. 낯선 소도시는 여행자에게 친절하지 않다. 잠깐 들어가 앉을 곳도 보이지 않는다. 문을 닫은 가게들은 여행자를 책망하는 것 같다. 어쩌자고 이처럼 난감한 시간에 나왔단 말인가.

일상의 번잡함에서 벗어나 한가로움을 만끽해도 좋을 일요일이지만 이 그림에서는 오갈 데 없는 외로움을 자아내는 날이다.

사실 이 그림의 제목은 호퍼가 붙인 것이 아니다. 호퍼는 이 그림의 제목에 대한 질문에 애초에 자신이 붙인 제목은 '7번가

의 상점들Seventh Avenue Shops'인데 '다른 누군가'가 이 그림에 '일요일'이라는 제목을 붙였다고 했다. 아마 아내인 조지핀이었으리라. 예를 들어 뉴욕 현대미술관의 초대 관장인 알프레드 바Alfred H. Barr, Jr가 제목을 붙였다면 그렇다고 말했을 텐데, 아내가 붙였다고 하면 자신이 아내에게 휘둘리며 사는 것처럼 보일까 봐 말을 흐렸으리라. 남들에게 아내가 붙였다고 밝힐 수 없는 제목이라면 받아들이지 않을 법도 하지만, 그러기에는 아내를 당할 수 없었다. 아내의 위상과 영향력이 딱 이만큼이었다.

그러니까 이 그림은 호퍼가 살던 뉴욕의 거리를 그린 것으로, 작은 상점들이 올망졸망 모여 있는 세계 최대 규모 대도시 구석의 모습이다. '일요일'이라는 제목이 이곳을 냉담하고 배타적인 소도시, 어디든 여기가 아닌 곳, 집에서 멀리 떠나온 곳, 누구에게든 낯선 곳으로 만들어버린다.

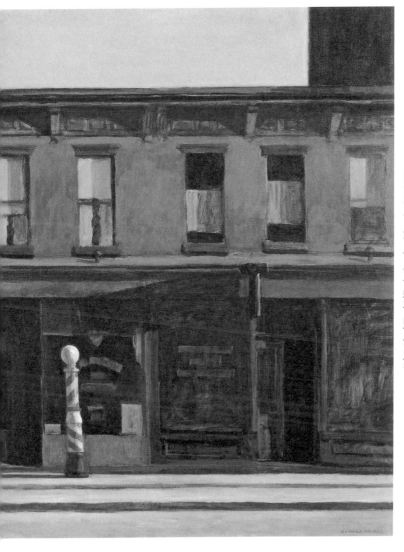

〈일요일 이른 아침Early Sunday Morning〉(1930)

낯선 이의 낯익은 우울

낯선 도시의 남성이다. 차림으로 짐작건대 잡화점 계산대 뒤에 서 있다가, 혹은 작은 사무실에 있다가 나온 것 같다. 뒤로 보이는 건물은 그의 일터인 듯싶다.

일요일은 조바심을 느끼는 날이다. 월요일에 출근하는 사람은 해기 기우는 늦은 오후부터 착잡해진다. 그보다 앞서 점심시간이 지나고부터 우울해질 수도 있다. 이 남성도 그럴까? 이 남성에게서는 묘한 자부심 같은 게 느껴진다. 가게의 주인이거나, 혹은 주인은 아니더라도 자신이 없으면 가게가 굴러갈 수 없다는 확신 속에 사는 사람 같다. 여송연처럼 굵직한 담배를 질겅거리며 입술로 붙들고 있는 모습은 자못 투박하지만, 오른손으로 왼쪽 팔꿈치를 감싼 모습은 불안, 낙담, 자기연민을 드러낸

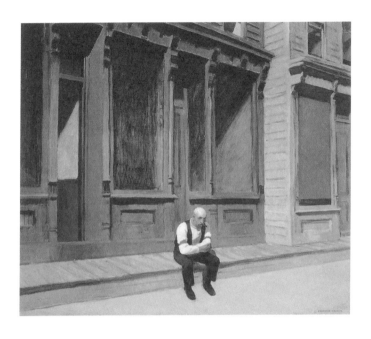

〈일요일Sunday〉(1926)

다. 불친절하지만 속정은 있는 사람일지도 모른다. 아니, 그런 사람이라고 믿고 싶어진다.

호퍼의 그림 속 수많은 인물이 그렇듯 이 남성은 자신만의 생각에 빠져 있다. 뒤편의 건물은 턱없이 크다. 간판이나 장식은 보이지 않는다. 상대적으로 남성은 왜소하고 무력해 보인다. 어딘지 예전에 봤던 서부영화 세트처럼 보인다. 결국 먼 나라의 낯선 모습이다. 그럼에도 눈길을 붙들고 놓아주지 않는다.

즐겁거나 차분해야 할 날이 일요일이지만 아이러니하게도 평소보다 서글프다. 그런 날을 일주일에 한 번씩은 반드시 맞닥뜨려야 한다. 수없이 많은 일요일을 거치면서 익숙해질 법도 하지만 여전히 아무런 대책 없이 월요일로 떠밀려 간다. 감정은 닥치기 전에 미리 준비할 수 없다. 그림 속 남성도 우리처럼 우울할 거라고, 힘께 우울해하는 사람이 늘어나면 우울함이 조금이라도 줄어들 거라고 믿고 싶어진다.

이중의 적막

호퍼는 적막을 능숙하게 다룬다. 그의 작품 중에서도 가장 유명한 〈밤을 새는 사람들〉은 적막에 특별한 의미를 부여한다.

밤이다. 그것도 깊은 밤. 행인은 보이지 않는다. 레스토랑의 통유리 안쪽으로 사람들이 보인다. 나란히 앉은 남녀, 그리고 이들을 상대하는 종업원. 조금 떨어져 혼자 앉은 남성.

여성은 붉은 드레스를 입었고 머리칼도 붉은 기가 도는 금발이다. 레스토랑 안의 세 남성은 모두 일을 하거나 실질적인 목적을 위해 차려입었지만, 여성만은 가벼운 홑옷이다. 늘 이렇게 입지는 않을 테니, 여성에게는 특별한 날, 특별한 시간이다. 그렇다면 곁에 앉은 남성과는 어떤 관계일까?

이 두 사람이 어떤 사이인지에 대해 이미 수많은 사람이 무수

한 공상을 펼쳐왔다. 이날 처음 만난 사이일까? 서로 알고 지낸 지는 오래되었지만 특별한 날인 걸까? 서로 좋아하는 걸까? 아니면 서로 감정이 어긋나고 있는 걸까? 한쪽은 좋아하지만 한쪽은 마음이 없는 걸까? 그렇다면 마음이 있는 쪽은 남성일까, 여성일까?

이들 남녀와 떨어져 앉은 남성. 아마 그는 우연히 이들과 같은 시간에 앉아 있게 되었을 뿐, 아무런 관계도 없을 것이다. 그럼에도 어쩐지 연관이 있을 것만 같다. 여성과 나란히 앉은 남성의 친구일 것도 같고, 하다못해 두 남녀를 염탐하는 사립탐정 같기도 하다. 호퍼는 인물들을 마치 레고처럼 이리저리 끼워 맞추며 화면을 구성하고는 관객의 반응을 시험했다.

이 그림은 음이 소거된 영상을 보는 것 같다. 멀리서는 차가 지나가는 소리, 구급차나 순찰차의 사이렌 소리가 들려올 것이다. 그러나 관객은 인적 없는 거리에 서 있다. 레스토랑 바깥이고 액자 안쪽이다. 이중의 적막이다. 숨이 막힌다.

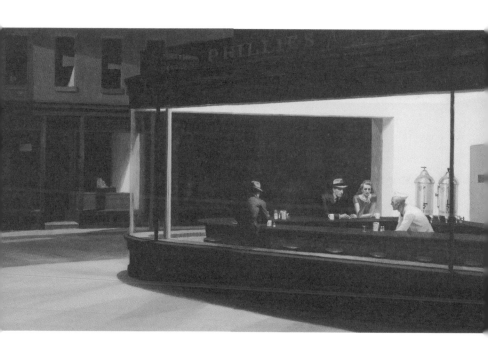

〈밤을 새는 사람들Nighthawks〉(1942)

12

미국의 그림

Paris is a very graceful and beautiful city, almost too formal and sweet to the taste after the raw disorder of New York. Everything seems to have been planned with the purpose of forming a most harmonious whole, which certainly has been done.

파리는 무척 우아하고 아름다운 도시다. 뉴욕의 원초적인 무질서를 맛본 뒤로는 파리가 더욱 질서정연하고 감미롭게 느껴진다. 도시의 모든 것이 가장 조화로운 전체를 구축하려는 의도 아래 계획된 듯 보이고, 일부는 분명 그렇게 만들어졌을 것이다.

'미국적인 것'과 에드워드 호퍼

어떤 나라에 대해 외국인들이 떠올리는 이미지는 상투적이다. 그런데 의외로 그 나라 사람들조차 바깥사람들이 떠올리는 이미지를 통해 스스로를 바라본다.

한때 '두 유 노우' 시리즈가 유행했다. '두 유 노우 김치?'로 시작해 '두 유 노우 싸이?', '두 유 노우 손흥민?' 등으로 이어진다. 외국인들에게 뻔하다 못해 몰지각한 질문을 던지는 기자들을 비꼬는 농담이었지만, 사실 그런 질문은 애초부터 외국인이 아니라 한국인 시청자를 향한 것이다.

호퍼는 흔히 '미국적인 감성', '미국적인 장면'을 그린 화가라고 요약된다. 그렇다면 미국적인 것은 무엇일까? 태평양을 누비는 항공모함? 메이저리그 야구? NBA 농구? 사실 현대사회

의 근간이 되는 기술과 경제체제가 대부분 미국에서 나온 터라 새삼 미국적인 것을 따로 묻는 것도 객쩍게 느껴진다. 하지만 미국이라는 나라도 자신들의 정체성을 물어온 역사가 있다.

예술에서의 '미국적인 것'은 프랑스에서 왔다. 애초에 미국은 프랑스를 문화적 선진국으로 떠받들어 왔고, 아예 문화와 예술의 모델을 프랑스로부터 가져오다시피 했다. 19세기 중반 이래 미국인들은 아돌프 부그로William Adolphe Bouguereau, 1825~1905, 장 레옹 제롬Jean Leon Gerome, 1824~1904을 비롯한 프랑스 관학파 예술가들의 작품을 좋아했고, 인상주의 작품들도 열심히 사들였다.

20세기 초에 프랑스를 중심으로 전개되었던 전위예술을 미국의 예술가들은 젖줄처럼 쫓아다녔는데, 제2차 세계대전이 발발하고 독일이 프랑스를 점령하면서 미국은 프랑스를 비롯한 유럽 예술가들의 피난처가 되었다. 미국의 예술가들은 유럽 예술의 영향을 온몸으로 겪으면서 새로운 길을 열기 위해 분투했다. 잭슨 폴록Paul Jackson Pollock, 1912~1956이나 마크 로스코Mark Rothko, 1903~1970 같은 추상 예술가들은 유럽적인 것과 미국적인 것 사이에서 찌부러질 뻔했다가 가까스로 빠져나왔지만, 그다음 세대인 앤디 워홀Andy Warhol, 1928~1987과 팝아트 예술가들은 더 이상 유럽에 대한 강박에 시달리지 않았다. 마침내 미국 문화

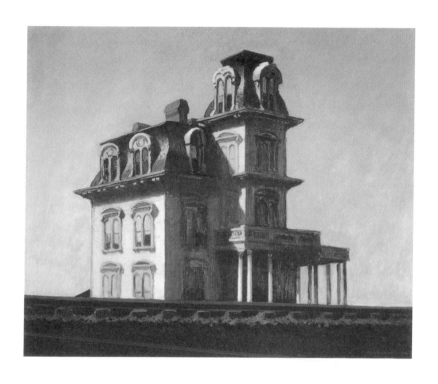

〈철길 옆의 집House by the Railroad〉(1925)

가 세계 자체를 의미하게 되었기 때문이다.

추상미술이나 팝아트와 아무런 관련이 없었던 호퍼는 줄곧 파리를 동경했다. 1906년에 파리에 잠깐 머물렀다가 네덜란드를 거쳐 미국으로 돌아왔다. 1909년과 1910년에도 파리에 갔다. 프랑스를 비롯한 유럽 미술계는 커다란 변화를 겪고 있었지만 호퍼는 지나간 사조인 인상주의만 쳐다봤다. 미국에서도 호퍼는 인상주의 화가들이 그랬던 것처럼 야외에서 스케치를 하고 유화를 그렸다. 교외에 부르주아들이 지어놓은 저택을 그린 〈철길 옆의 집〉 같은 그림이 바로 이 시기의 작품이다.

당시 미국의 예술가들은 사실주의의 영향 아래 놓여 있었다. 산업사회를 냉철하게 바라봐야 한다는 믿음은 젊은 예술가들을 짓눌렀다. 여기에 더해 유럽에서 온 것이 아니라 미국적인 것을 그려야 한다는 생각 또한 단단한 줄기를 이루었다. '미국적인 화가' 호퍼의 그림은 일견 이런 요구에 잘 맞았을 것 같다. 하지만 호퍼는 예술이 있는 그대로의 진실을 보여줘야 한다고 생각하지 않았고, 어떤 이념이나 가치를 전달하는 도구라고 생각하지도 않았다. 호퍼의 그림에서는 심리적인 장치가 중요한 구실을 했다. 하지만 그가 추구하던 방향이 초기에는 분명히 드러나지 않았기에 한동안 미숙하거나 대수롭지 않은 화가로 여겨졌다.

당신들이 강조하는 미국

화가나 조각가가 자신의 작품에 붙인 제목을 너무 곧이곧대로 따라가며 작품을 감상하면 엉뚱한 곳으로 빠질 수 있다. 어떤 예술가는 그저 알쏭달쏭한 느낌을 주기 위한 제목을 달기도 한다. 그러나 호퍼가 붙인 제목은 친절한 편이다. 호퍼가 제목에 담은 역설은 대체로 알아보기 쉽다. 호퍼는 제목을 매개로 관객과 이야기를 나누려는 화가였다.

〈미국 마을〉은 제목 그대로 미국의 마을이다.

프랑스가 아니라, 유럽이 아니라 미국이라는 것이다.

무질서하고 산만하고 되는대로 만들어진 이 마을을 호퍼는 지구 반대편의 파리와 비교한다. 19세기 중엽의 대개조 사업을 통해 더할 나위 없이 명료한 도시가 된 파리의 맞은편에 놓은

것이다.

1920년에 그린 〈미국 풍경〉은 호퍼가 이를 악문 것 같은 느낌마저 준다. 그래, 이것이 바로 당신들이 그렇게도 강조하는 '미국 풍경'이다.

〈미국 풍경〉은 조금 뒤에 그린 〈철도 건널목〉과 흡사하다. 몇 군데 다른 점은 있다. 집이 철로의 이편이냐 저편이냐, 집 주변에 나무와 전신주가 있느냐, 소들이 어슬렁거리느냐. 하지만 그처럼 소소하게 다른 점들은 오히려 두 작품이 애초에 하나의 발상에서 나왔다는 걸 강조한다.

탁 트인 배경 앞에 놓인 철도는 미국이라는 나라가 광대한 자연으로, 그리고 그런 자연을 정복하려는 시도로서의 기계 문명으로 이루어졌다는 걸 보여주기에 좋다.

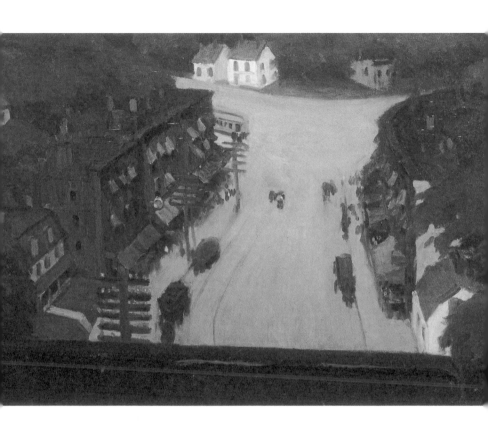

〈미국 마을American Village〉(1912)

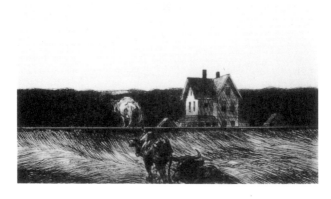

〈미국 풍경American Landscape〉(1920)

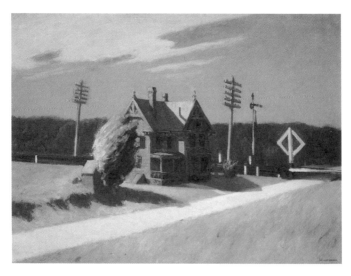

〈철도 건널목Railroad Crossing〉(1922-1923)

그리고 프랑스적인 것

호퍼는 파리에 있을 때 그곳 풍경을 이것저것 그렸다. 하지만 뒤에 뉴욕을 비롯한 미국의 도시를 그린 그림과 별반 다르지 않다. 오히려 파리를 비롯한 프랑스를 그린 그림에서 눈길을 끄는 건 호퍼가 프랑스인들을 바라본 방식이다. 호퍼가 파리에서 고향으로 보낸 편지를 보면, 호퍼는 프랑스인들이 자신이 상상했던 것보다 거창하고 대단하지는 않다고 여겼다. 그러면서도 프랑스인들의 재치와 세련미에 대해서는 줄곧 상찬했다. 호퍼는 프랑스인들을 선망하면서도 당혹스럽게 여겼던 것 같은데, 문제는 프랑스와 프랑스인의 매력과 탁월함을 스스로 설명할 방법이 없었다는 것이었다.

호퍼가 보기에 프랑스인들은 인생을 분방하게 만끽했다. 〈두

연인〉은 호퍼의 작품 중에서도 여성과 남성의 사랑을 직설적으로 보여주는 그림이다. 사실 이 작품 말고는 호퍼에게서 꾸밈 없는 그림을 달리 찾아보기 어렵다. 그림 속 인물들의 차림과 풍광, 그리고 무엇보다 그들의 태도가 프랑스를 가리킨다. 〈두 연인〉은 프랑스를 떠나온 지 한참 지난 1920년에 새삼 스케치를 하고 동판화로 만든 작품이다. 그림에 온갖 얄궂은 책략을 담는 나이 든 화가도 한때는 사랑에 눈이 부셨다.

프랑스는 동경이다. 짐작건대 호퍼에게는 평생 동경으로만 남았던 것 같다.

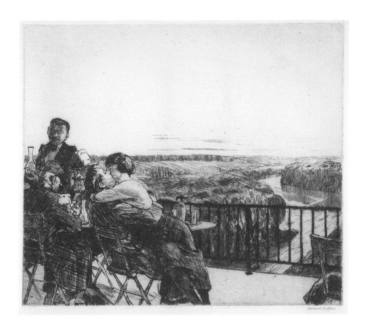

〈두 연인Les Deux Pigeons〉(1920)

빛이 들어오는 방

My aim in painting has always been the most exact transcription possible of my most intimate impressions of nature.

내 그림의 목표는 자연의 가장 내밀한 인상을 할 수 있는 한 정확하게 화면에 옮기는 것이었다.

빛에 오롯이 내맡긴 장면

창밖 멀리 건물 위의 물탱크가 보인다. 침대에 앉은 여성의 광대뼈가 도드라진다. 호퍼는 여러 그림에서 여성의 육체에 대해 복잡한 태도를 보여준다.

이 그림에서도 여성이 허벅지를 드러낸 건 중요하다. 양어깨의 선과, 두 무릎을 잇는 선이 마땅히 평행이어야 하는데 그렇지 않다. 베개는 움푹 들어가 있어야 하는데 그렇지 않다.

여러 정황으로 보건대 여성은 잠에서 깨어난 지 좀 지난 것 같다. 머리를 틀어 묶은 걸 보니 무언가를 마무리하고 단속하고 움직이려는 것 같다.

하지만 몸 아래쪽은 준비가 되지 않았다. 허벅지가 칠칠치 못하게도 드러난다. 침대 시트에 파묻힌 엉덩이와 허벅지, 종

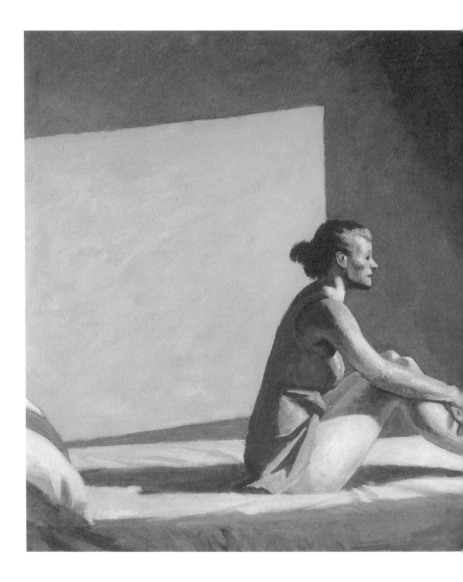

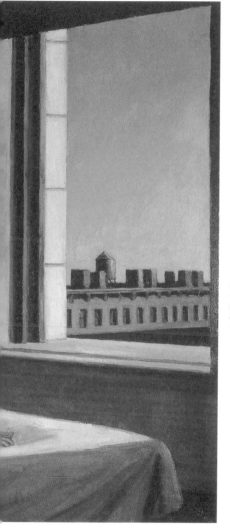

〈아침 햇빛[Morning Sun]〉(1952)

아리까지는 통나무처럼 보인다.

여성은 두 손을 정강이 앞에서 느슨하게 교차시켰다. 깍지를 끼거나 맞잡은 자세는 아니다. 앞에서 보면 두 손은 X자 모양으로 보일 것이다. 무언가를 방어하는 것 같지만 거부하는 건 아니다.

여성은 넋을 놓고 있다. 하지만 창으로 들어오는 빛이 현실을 절감하게 만든다. 새로이 맞은 아침이다. 착잡하다. 하룻밤을 보내는 것만으로도 해결되는 문제가 있는가 하면 절망적으로 맞아야 하는 아침도 있다. 이 여성에겐 어떤 일이 있는 것일까? 채무이행일? 혹은 그가 떠나고 처음 맞아야 하는 아침일까?

오스트리아 감독 구스타프 도이치가 만든 영화 〈셜리에 관한 모든 것〉(2013)은 호퍼의 그림 13점에서 모티프를 얻은 이미지를 나열한 영화다. 회화에 영화의 질감을 덧댄 그 영화에서 이 그림도 다루어졌는데, 침대에 앉은 여성이 담배를 들고 있는 모습이었다. 이 그림과 〈햇빛 속의 여인〉을 섞은 것이다. 감독은 호퍼가 그랬던 것과는 달리, 빛에 장면을 오롯이 내맡기지 못했다.

바다에서 온 방문자

이 그림의 제목은 종종 '바다와 면한 방'이라고도 번역한다.

하지만 이 그림에서 문밖으로 바닷물이 찰랑거리는 건지, 혹은 이 방이 바다보다 높이 있어서 바닷물은 한참 아래쪽에서 찰랑거리는 건지 알 수 없다. 바다와 높이가 다른데도 '면하다'라고 쓸 수 있을까? 물론 틀리지는 않겠지만, 호퍼가 고안한 속임수에 말려드는 것 같은 느낌이 들어 피하고 싶다.

그림에서 왼쪽으로는 또 다른 방이 보이고, 그 안쪽에는 소파와 옷장, 액자가 자리 잡고 있다. 그러니까 바다를 향한 문이 이 집의 입구로구나.

빛은 방문자다. 그런데 호의적인 방문자인지 적대적인 방문자인지 구분이 가지 않는다.

안쪽의 소파와 옷장은 이 방문자에게 밀려나 구석으로 숨은 거주자들이다.

방문자는 어떻게 여기에 왔을까? 밖은 물결이 찰랑이는 바다인데? 예수가 그랬던 것처럼 물 위를 건너왔을까?

어찌 되었든 이 방문자는 '배수의 진'을 치고 있다. 그러니 자기가 왔던 곳으로 돌아갈 수는 없는 노릇이고, 이제 이 집으로 더 파고들어, 공간의 더 깊은 곳까지 들어가려 할 것이다.

그림에 인물이 없으면 사물이 인물 노릇을 한다.

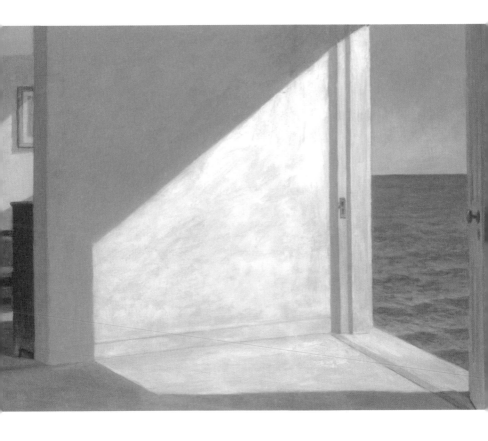

〈바다 옆의 방Rooms by the Sea〉(1951)

움직이는 빛

지나가는 자동차 불빛을 늘 받는 집들이 있다. 아파트로 치면 맨 아래층, 혹은 경사진 땅을 닦아서 지은 아파트의 높은 축대 옆에 자리 잡은 동이 그렇다. 길가에 면한 주택들도 마찬가지일 것이다. 집에 있으면서 바깥의 빛을 가득, 그것도 움직이는 빛을 받으면 어떤 기분이 들까. 짐작도 못 했던 빛에 뜻하지 않게 둘둘 말리는 기분.

호퍼의 그림 속 빛도 그런 불빛처럼, 마치 자동차의 불빛이나 교도소의 탐조등처럼 움직이고 있는 건 아닐까?

어떤 이들은 이 그림 속 빛은 움직이지 않는다고 생각할 것이다. 하지만 여기서 빛은 이유는 알 수 없지만 움직인다. 움직이지 않는다고 확신할 수도 없기 때문이다.

얼핏 밋밋한 벽처럼 보이지만 빛을 받은 벽은 색이 미묘하게 달라지고 있다. 그렇기에 빛이 움직이는 것처럼 보인다. 빛이 움직이는 건지 벽이 움직이는 건지 구분하기는 어렵다. 벽은 꿈틀거린다. 숨을 들이쉬고 내쉰다. 빛과 그림자가 만들어낸 색면은 추상화처럼 보인다. 하지만 호퍼는 끝내 이야기에 대한 암시를 떨치지는 못했다. 떨치지 않았다고 해야 할 것 같다. 창밖에서 흔들거리는 나뭇잎이 그림에 감상적인 분위기를 덧씌운다.

〈빈방의 빛〉은 화가로서 50여 년 동안 공간을 그려온 호퍼가 말년에 결론처럼 내놓은 그림이다. 결국 비어 있는 방이다. 하지만 그 방에서 무언가에 의해 뜻하지 않게 둘둘 말릴 것이다. 움직이는 빛에 의해서든, 스산한 공기에 의해서든.

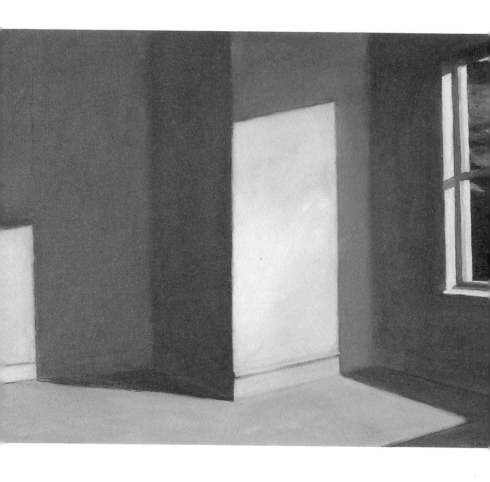

〈빈방의 빛Sun in an Empty Room〉(1963)

위로와 축복에서 우울과 비참으로

'빛이 들어오는 방'은 호퍼의 예술 세계를 관통하는 몇 가지 주제 중 하나다. 그런데 이 그림은 초기의 '빛이 들어오는 방'에는 사람이 있었다는 걸 보여준다. 풍성한 머리칼로 얼굴을 거의 가린 젊은 여성이 창가에서 재봉틀을 다루고 있다.

붉은색 배경은 안온한 느낌을 준다.

묵묵히 일상을 영위하는 여성을 향해 빛이 들어온다.

빛은 긍정이고 위로이고 축복이다.

호퍼는 자신이 존경했던 인상주의 화가들과는 달리 사선을 중심으로 화면을 구성하는 걸 꺼렸다. 늘 수평과 수직이다. 그런데 방에 들어오는 빛으로 화면에 사선을 만들어 넣었다. 사선은 그림에 리듬과 역동성을 부여한다.

창틀과 창살의 격자무늬, 그림자가 만드는 사선, 그 사선이 여성의 긴 머리와 겹치면서 만들어지는 흐름, 화장대 거울의 테두리와 재봉틀의 곡선이 다른 직선적인 요소들과 아기자기하게 결합하며 만들어내는 질서, 여성이 입은 옷이 뿜어내는 광채, 조용히 작업하는 여성의 간결한 태도.

이 공간은 충만하다.

이 그림은 여러모로 17세기 황금시대 네덜란드 화가들이 그린 그림들을 떠올리게 한다. 일상에 '빛'을 비추었다는 찬사를 받았던 그 그림들을.

하지만 호퍼는 이 시기를 지나서는 황량한 공간 속에 어쩔 줄 몰라 하는 인물을 주로 그렸고, 그런 공간을 비추는 빛은 긍정적인 의미를 갖기는커녕 냉랭하고 우울하고 참담했다.

호퍼는 어려운 길을 걷기로 마음먹었던 것이다.

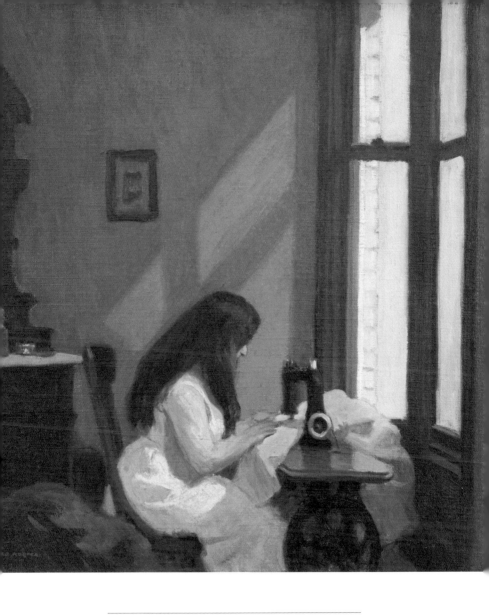

〈재봉틀 앞에 앉은 여인Girl at Sewing Machine〉(1921)

14

어스름

Great art is the outward expression of an inner life in the artist,
and this inner life will result in his personal vision of the world.

위대한 예술이란 예술가의 내면적인 삶을 드러내 표현한
것이며, 예술가의 내면적인 삶이란 결국 세상을 바라보는
예술가의 관점이다.

다가들며 스며드는 어둠

어스름은 '개와 늑대의 시간l'heure entre chien et loup'이다. 들판에서 일하던 농민이 멀리서 다가오는 그림자가 자기가 키우던 개인지, 아니면 자신을 해할지도 모르는 늑대인지 구분하기 어려운 시간이라는 의미다.

어스름은 경계의 시간이다. 입을 벌리고 도사린 저편의 세상을 문득 느낀다. 들이닥친 예감에 사로잡혀 마치 꿈을 꾸는 것처럼 경계 너머를 떠올리게 된다.

어스름을 그린 그림은 회화에 순간을 포착할 소명이 있다는 걸 상기시킨다. 카스파르 다비트 프리드리히Caspar David Friedrich, 1774~1840나 존 싱어 사전트John Singer Sargent, 1856~1925 같은 화가들이 그린 멋진 그림들을 예로 들 수도 있다.

〈황혼의 집〉을 보면 주위는 아직 어두워지지 않았지만 몇몇 방에는 불이 켜져 있다. 어둠이 스며들었기 때문이다. 황혼은 안개처럼 다가온다. 건물 위편으로 보이는 나무들은 파도처럼 어둠을 실어 나른다.

황혼의 습격을 받고도 어떻게 세상은 무사할 수 있을까? 어제도 그제도 어둠에서 무사히 끌려 나왔기에 오늘도 괜찮을 거라 막연히 믿지만 과연 그럴까? 황혼은 언제까지 우리를 용서할까?

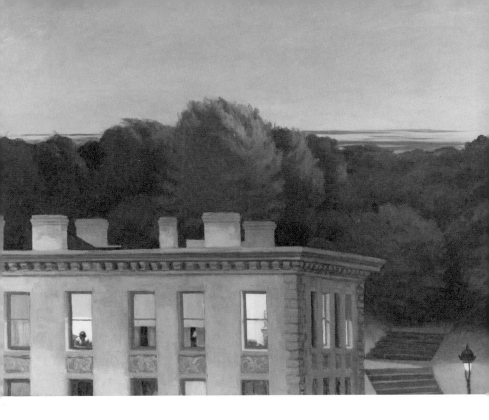

〈황혼의 집House at Dusk〉(1935)

황혼과 죽음

1864년 셰익스피어 탄생 300주년을 맞아 뉴욕의 연극배우들이 센트럴 파크에 동상의 기초를 놓았고 미국인 조각가 존 퀸시 워드John Quincy Adams Ward, 1830~1910가 여기에 놓일 동상을 제작했다.

호퍼의 그림에서 셰익스피어는 황혼의 도시 속에서 생각에 잠겨 있다. 하지만 도시의 온갖 소음이 그를 편히 놓아주지 않을 것이다.

경복궁 담장 안에 서서 바깥을 바라볼 때 새삼 비슷한 느낌을 받는다. 현대적인 고층건물들이 궁을 둘러싸고 압도하듯 서 있다. 지난날 군주가 다스리던 시절에는 궁보다 높고 큰 건물은 없었지만 이제 도시는 궁에 대해 아무런 경의를 표하지 않는다.

〈황혼의 셰익스피어 상Shakespeare at Dusk〉(1935)

궁은 그저 옛 기념물, 한물간 구경거리일 뿐이라고 비웃듯이 내려다보는 도시의 건물들. 호퍼가 그린 셰익스피어 상은 그나마 처지가 나아 보인다. 공원의 키 큰 나무들이, 황혼의 불안과 신비가 추종자들처럼 그를 감싸고 있기 때문이다.

호퍼의 그림은 문학적 성격을 지닌다고 할 수 있지만, 그럼에도 호퍼가 어떤 문인이나 텍스트를 직접 언급한 경우는 거의 없다. 그런데 셰익스피어를 다루었으니 이례적이다. 방대한 호퍼 전기를 쓴 게일 레빈은 호퍼의 어머니가 1935년 3월 20일에 세상을 떠났다는 사실을 지적했다. 〈황혼의 집〉은 어머니가 위중한 시기에 그렸고, 〈황혼의 셰익스피어 상〉은 어머니가 세상을 떠난 뒤에 그렸으니 호퍼의 그림 속 황혼과 어머니와 죽음을 연결시킬 수 있다.

〈황혼의 셰익스피어 상〉은 보는 이를 무대로 끌어들인다. 셰익스피어의 극을 객석에 앉아 느긋하게 보는 게 아니라 무대에 끌려 나와 모두의 시선 앞에 드러난다. 뒷모습을 보이고 선 셰익스피어는 동료 공연자다. 지혜롭고 노련한 그에 기대어 이제부터 함께 공연을 시작할 것이다. 망령과도 같은 고층건물들을 관객으로 삼아서.

시작도 끝도 없는 여정

호퍼가 철로를 그린 그림은 많지만 이 그림은 유독 옆으로 흘러가는 느낌이 강하다. 결국 착시일 텐데, 비결은 뭘까? 길게 가로누운 구름일까? 그 구름과 나란히 놓인 지평선, 지평선을 따라 오르락내리락하는 능선과 가로놓인 노을, 아랑곳하지 않고 여전히 파란 하늘, 단단히 버티고 서 있지만 화면 구석으로 밀려나는 신호탑 때문이리라.

이 그림을 그린 1929년에 호퍼는 아내와 함께 뉴욕을 출발하여 사우스캐롤라이나, 매사추세츠, 메인 주를 기차로 여행했다. 하지만 호퍼는 여행에서 본 곳을 하나하나 묘사하는 대신에 달리는 기차 안에서 본 것처럼 철로와 그 뒤편으로 펼쳐진 풍경을 담았다.

영화에서 철도를 묘사할 때는 대개 역에 카메라를 놓는다. 여행을 떠나는 사람들과 배웅하는 사람들, 혹은 여행을 마치고 돌아온 사람들과 맞이하는 사람들을 장면에 담는다. 하지만 호퍼의 그림에서는 만나야 할, 혹은 헤어져야 할 사람도 없고 기차를 타고 온 사람이 기차에서 내린 뒤로 펼쳐갈 이야기도 없다. 철도는 시작도 끝도 없는 여정일 뿐이다.

그래서 어스름은 철도에 얹혀 지나간다.

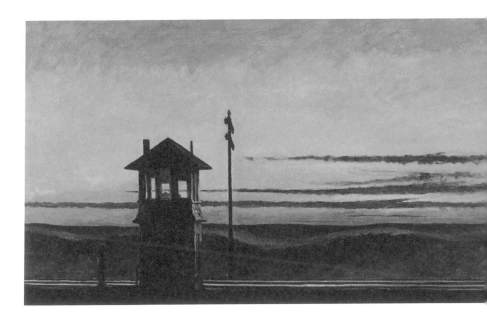

〈철길의 석양Railroad Sunset〉(1929)

오지 않은 어둠, 혹은 이미 도착한 어둠

콜리 한 마리가 무성한 풀밭에 멈춰 서서 어딘가를 쳐다본다. 개의 주인은 뒤편에 보이는 부부다. 나이 든 남편은 현관 앞에 앉아서는 개를 부르려 한다. 곁에는 부인이 불만 가득한 표정으로 서 있다.

코드 곶은 호퍼 부부가 여름을 보내던 곳이다. 이 그림 속 저택은 호퍼의 다른 그림에도 여러 차례 등장한다. 건물 옆으로 숲이 보인다. 나무들의 위치가 이상하다. 건물에 바짝 다가서다 못해 마치 가지가 손처럼 뻗어 창을 건드리는 것처럼 보인다. 숲은 건물을 덮칠 기회만 노린다. 어둠이 내리기를 기다리는 것 같다.

그림 속 인물들은 호퍼 부부를 곧바로 연상시킨다. 실제로는

호퍼는 키가 무척 컸고 아내 조지핀은 키가 작았다. 호퍼는 자신을 실제보다 더 작고 위축된 모습으로, 부인을 실제보다 더 크고 험상궂은 모습으로 그렸다. 세련된 암시라기보다는 만화에 가깝다. 부인의 표정으로 보건대 당장, 바로 다음 순간에 불벼락이 떨어질 것만 같다.

남편은 개를 부르려 한다. 혀로 소리를 내면서 관심을 끌려 한다. 개가 자신을 구해주기라도 할 것처럼.

한데 개는 알아차리지 못한다. 어둠이 깃들면서 시야가 어두워진 걸까? 개와 늑대의 시간. 개 스스로도 자신이 개인지 늑대인지 모른다.

해가 지평선 아래로 사라진 뒤로도 잔광은 미처 따라가지 못한 꼬리처럼 남는다.

어둠은 아직 오지 않았다.

어둠은 이미 도착했다.

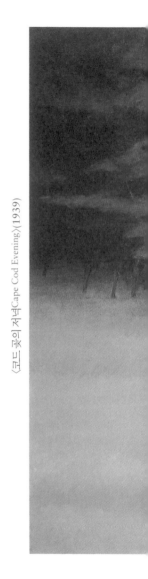

〈코드 곶의 저녁Cape Cod Evening〉(1939)

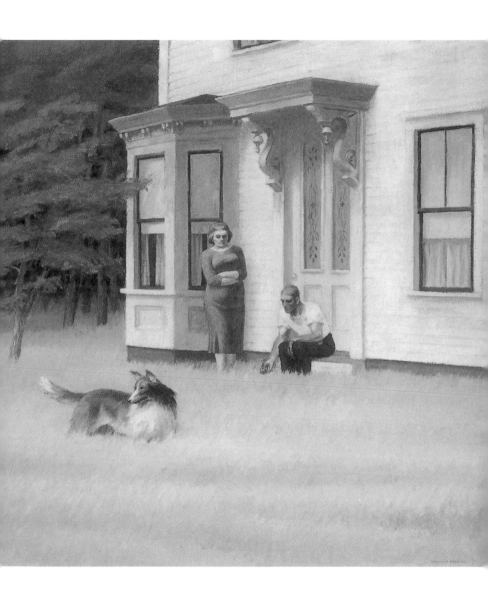

극장

When I don't feel in the mood for painting I go to the movies for a week or more. I go on a regular movie binge!

그림을 그릴 기분이 나지 않으면 일주일 넘게 영화를 보러 다녔다. 나는 자주 영화를 폭식했다!

무대의 바깥, 액자의 바깥

호퍼는 기분전환을 위해 영화를 곧잘 봤다. TV의 시대가 본격적으로 전개되기 전에는 누구나 요즘 기준으로는 영화광이었다. 하지만 호퍼의 작품에서 영화의 영향은 뚜렷하지 않은 편이다. 오히려 영화가 호퍼의 작품에서 영향을 받았다. 자신만의 공간에서 일상을 영위하거나 생각에 잠겨 있는 사람을 관객이 쳐다보는 구도는 히치콕의 영화 〈이창Rear Window〉(1954)에 고스란히 담겼다. 이밖에도 방에서 멍하니 밖을 쳐다보거나 앉아 있는 여성의 모습을 그린 호퍼의 그림은 여러 영상물에서 패러디나 오마주의 형식으로 등장했다.

영화가 나오기 전 도시에 살던 예술가들은 공연을 많이 봤다. 드가는 파리에 살면서 낮에는 그림을 그리고 저녁에는 공연을

보러 갔다. 공연을 보면서 일도 했다. 카페 콩세르에서는 노래하는 가수를 그렸고 오페라하우스에서는 발레리나를 그렸다.

오늘날 공연은 미술의 영역으로 파고들어 미술의 모습과 방향을 뒤틀어 놓았다. 퍼포먼스는 공연이 지닌 원초적인 힘을 되살리려는 시도이다. 선사시대 동굴 벽에 그림을 그리던 인류는 그림의 의미를 동료들에게 음성과 동작으로 설명했다. 이처럼 애초에 미술은 공연과 한 몸이었다.

원초적인 무대는 무대의 안팎이 서로 넘나들었다. 영화 〈시라노〉(1990)에서는 17세기 중반 파리의 연극 무대를 보여주는데, 지체 높은 귀족들은 무대 위에 의자를 놓고 앉아서 배우들이 펼치는 연기를 바로 곁에서 볼 수 있었다. 무대 아래쪽 자리에 앉은 관객들은 배우들과 함께 귀족들의 모습까지 봐야 했지만 당시에는 이를 당연하게 여겼다. 시간이 지나면서 무대 위의 환상을 깨뜨리는 것들은 무대 밖으로 쫓겨났다. 공연에서 안팎이 분명하게 나뉜 것처럼, 극장을 모방한 영화관에서도 그랬다.

그런데 〈뉴욕의 영화관〉에서는 '액자' 바깥이 보인다. 화가는 영사막에서 흘러가는 영화 대신에 화면 바깥에 존재하는 현실의 인물을 쳐다본다. 여성 안내원의 모습은 야릇한데, 제복 아래로 발등이 훤히 보이는 하이힐을 신고 있기 때문이다. 안내원의

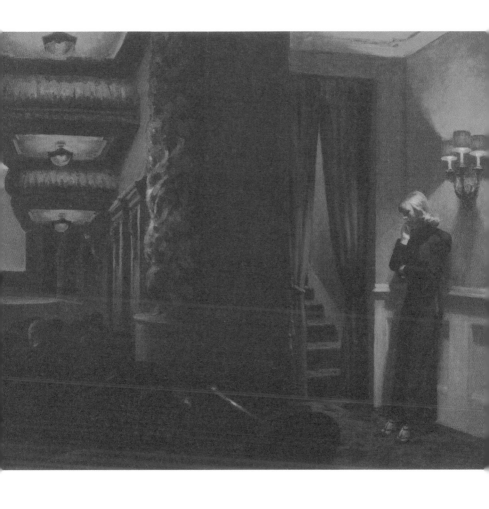

⟨뉴욕의 영화관New York Movies⟩(1939)

본분에는 맞지 않아 보이는 차림이다. 안내원은 생각에 잠겨 있다. 영화와 상관없는 생각일까? 이미 수없이 보았을 영화겠지만 그럼에도 영화의 대사와 음향은 상념의 방향을 이리저리 틀어놓을 것이다. 붉은 커튼 뒤로 계단이 보인다. 저승처럼 어두운 이곳에서 오르페우스가 에우리디케의 손을 잡고 올라간 계단일까? 그렇다면 안내원은 홀로 다시 내려온 에우리디케일까? 어두운 객석에서 보고 있자니 안내원이 선 밝은 자리가 오히려 무대 같다. 장식이 요란한 기둥이 액자 노릇을 하며 두 세계를 나눈다. 오로지 액자가 있을 뿐, 어느 쪽이 액자의 안이고 밖인지는 알 수 없다.

몰입과 몰입 사이

호퍼가 공연장을 그린 그림이 적지 않지만 그중에서도 〈인터미션〉은 단출한 형식 때문에 오히려 특별한 그림이다. 그림 속 공간이 극장인지 영화관인지 분명하지는 않지만, 무대 쪽에 쳐진 커튼이 영사막을 가리고 있는 것이라 생각하면 영화관이라 짐작할 수는 있다. 요즘은 긴 뮤지컬이나 연극에만 인터미션이 있지만 과거 할리우드에서 제작된 몇몇 영화에는 인터미션이 있었다. 〈바람과 함께 사라지다〉(1939)와 〈벤허〉(1959)가 대표적인 경우다.

대다수 관객은 두 시간쯤 지나면 화장실에 가야 하기 때문에 공연이나 영화가 그보다 길어지면 인터미션이 필요하다. 오늘날 영화 상영시간이 대체로 두 시간 전후로 정해진 것도 그 '간

격' 때문이다.

호퍼의 그림 속 여성은 지금 막 인터미션을 맞았다. 이 여성
은 영화에서 미처 빠져나오지 못한 것 같다. 맨 앞에 앉아 있었
기에 영사막과 이 여성 사이를 가르는 것도 없었을 테니 더 깊
이 빠져들었을 터이다. 화면 위편에 돌출된 벽이 사선으로 내려
온다. 마치 그 사선을 따라 달려오다가 무대 앞에서 브레이크를
밟은 것 같다.

이제 자리를 떠났다가 돌아오면 그 몰입이 이어질까? 꿈을
꾸다 깨어나 다시 잠이 들어 꿈을 이어 꾸는 것만큼이나 어려운
노릇이 아닐까? 전반부는 괜찮다가 후반부는 시원찮은 이야기
는 많고도 많다. 마침내 주어질 결말을 납득할 수 있을까?

이 여성과 무대 사이에 문이 자리 잡고 있다. 얼핏 봐서는 문
인지 알아보기 어렵도록 벽과 같은 색으로 칠해두었다. 관객의
환상을 방해하지 않도록, 공연장의 종업원들이 눈에 띄지 않고
드나들 수 있도록 만든 문이다. 하지만 관객도 내키면 이 문으
로 빠져나갈 수 있을 것이다.

방법은 여러 가지가 있다.

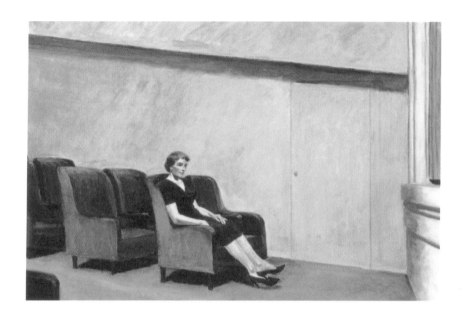

〈인터미션Intermisson〉(1963)

마지막 인사

호퍼는 1967년 5월에 세상을 떠났다. 2년 전인 1965년에 그린 유화 〈두 희극배우〉가 생애 마지막으로 그린 그림이다. 무대에서 관객에게 인사를 하는 두 희극배우는 호퍼 자신과 아내다.

화가가 마지막으로 그린 그림, 예술가가 마지막으로 만든 작품에는 여러 의미가 부여된다. 마지막 작품은 곧 마지막 말로 여겨진다. 죽어가는 사람이 차분하게 마지막 말을 남기는 건 드라마에서나 그럴 뿐, 삶과 죽음의 경계에 선 인간은 남은 자들에게 남길 메시지를 정돈할 여력이 없다. 유언은 알아듣기 어려우니, 유언장에 의지한다. 그래서 작품은 유언장 노릇을 한다고 여긴다.

그러나 실제 예술가들은 여러 짐의 작품을 동시에 진행하는

경우가 많은데, 그중 어떤 것을 마지막 작품으로 봐야 할지 판단하기 어렵다. 또, 말년에 새로운 관심사에 파고들거나, 자기가 해왔던 것에 회의를 느껴 손이 닿는 대로 작품을 없애거나 온통 헤집어 놓고 떠나는 예술가도 있다.

그에 비하면 〈두 희극배우〉는 너무 깔끔한 마침표라서 오히려 이상하다. 호퍼는 자신이 대중, 혹은 사람들 앞에서 역할을 연기하는 사람이었다고 생각했던 걸까? 화가로서의 작업이 연극 공연과도 같았다는 것일까? 호퍼는 은둔자였지만 자신의 작품이 어떤 식으로 보일지 늘 신경 썼던 것이다. 예술가라면 당연하다고 말할 수도 있지만, 은둔하는 예술가라고 생각하면 어긋난다. 예를 들어 렘브란트는 남이 알아주건 말건 시대를 초월한 예술적 목표에 사로잡혔던 예술가였지만, 그와 달리 호퍼는 세속적인 예술가였다.

〈두 희극배우〉는 호퍼가 이른 시기에 그렸던 〈푸른 저녁〉을 떠올리게 한다. 그 그림 속에서 넋을 놓고 앉아 있던 광대가 실은 호퍼 자신이었던 것이다. 호퍼는 너무 냉정해서 자신을 그림 속 누군가에게 투사했을 것 같지는 않아 보였다. 떠나는 마당이라 감상적인 자기연민이 수면 위로 올라온 걸까?

호퍼는 스스로 자신의 경력에 마침표를 찍는 〈두 희극배우〉

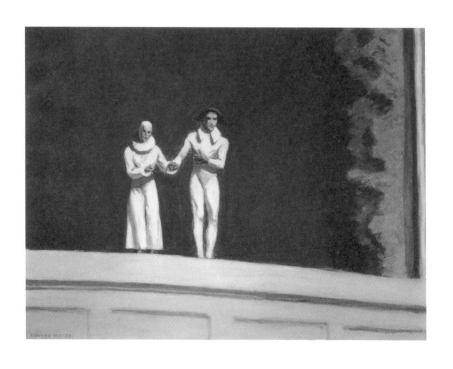

⟨두 희극배우Two Comedians⟩(1965)

에서 아내도 함께 인사하도록 했다. 자신이 없으면 아내의 삶도 의미가 없다는 의미를 읽어낼 수도 있다. 애써 긍정적으로 해석하자면 조지핀이 호퍼에게는 매니저이자 작품 관리인이자 비평가로서 불가결한 존재였기에, 호퍼는 조지핀과 자신이 한 몸이나 다를 게 없다고 말하는 것 같다. 조지핀은 호퍼가 숨을 거둔 뒤 그의 작품을 정리하고 얼마 지나지 않아 1968년 3월에 세상을 떠났다.

나가며

　나는 꽤 오래전부터 호퍼에 대해 이리저리 조금씩 글을 써 왔
다. 편집자들이 요구한 것도 아닌데 계속 호퍼를 들먹였던 걸
보면 역시 호퍼를 좋아하는 것 같다. 꽉 막힌 성질머리도 호퍼
와 비슷하다. 하지만 은행나무출판사의 유화경 님이 아니었다
면 호퍼에 대해 온전한 한 권의 책은 쓰지는 않았을 것이다.
　은행나무출판사와 출간 계약을 했으나 약속한 기획으로 쓰
는 것이 쉽지 않았다. 다른 기획을 정리하여 제시했는데, 그때
유화경 님은 내가 호퍼에 대해 써왔던 걸 아셨는지 단순하고 분
명하게 말했다. 호퍼에 대해 써보시라고.
　백합을 들고 나타난 가브리엘 천사처럼 그렇게 말했다. 나는
날벼락 같은 운명을 받아들였는데, 순순히 감수한 걸 보면 스스

로 의식하지는 못했지만 마음속에 실낱처럼 간직하고 있었던 것 같다.

원고의 구성과 방향에 대해 계속 조언해주신 유화경 님, 원고에 질서를 부여하고 원고 곳곳에 지표를 만들어 주신 한재현 님, 책을 멋진 모습으로 만들어 주신 은행나무출판사 여러분께 감사드린다.

2023년 5월
이연식

작품 찾아보기

작품 찾아보기

작품 찾아보기

작품 찾아보기

086 〈일광욕하는 사람들People in the Sun〉 1960
Oil on canvas, 40½×60⅓in (102.6×153.4cm)
National Museum of American Art, Washington, D.C.; Gift of S.C. Johnson &
Son, Inc.

026 〈햇빛 속의 여인A Woman in the Sun〉 1961
Oil on linen, 40×61¼in (102×152.4cm)
Whitney Museum of American Art, New York; 50th Anniversary Gift of Mr. and
Mrs. Albert Hackett in honor of Edith and Lloyd Goodrich

017 〈뉴욕의 사무실New York Office〉 1962
Oil on canvas, 40×55in (101.6×139.7cm)
Montgomery Museum of Fine Arts, Montgomery

172 〈빈방의 빛Sun in an Empty Room〉 1963
Oil on canvas, 28¾×39½in (73×100.3cm)
Private Collection

197 〈인터미션Intermission〉 1963
Oil on canvas, 40×60in (101.6×152.4cm)
San Fransisco Museum of Modern Art, San Fransisco; in memory of Elaine
McKeon

200 〈두 희극배우Two Comedians〉 1965
Oil on canvas, 29×40in (73.7×101.6cm)
Private Collection

에드워드 호퍼의 시선
1판 1쇄 발행 2023년 6월 13일
1판 2쇄 발행 2023년 6월 23일

지은이·이연식
펴낸이·주연선

(주)은행나무
04035 서울특별시 마포구 양화로11길 54
전화·02)3143-0651~3 | 팩스·02)3143-0654
신고번호·제 1997—000168호(1997. 12. 12)
www.ehbook.co.kr
ehbook@ehbook.co.kr

ISBN 979-11-6737-301-4 (03600)